清华电脑学堂

海报招贴设计标准教程

（全彩微课版）

王育新　张敏言 / 编著

U0298915

清华大学出版社
北　京

内容简介

海报招贴设计不仅是美术学科的一个重要分支，更是一门融合深厚技术的实践课程。本书通过五个精心设计的章节，系统性地探讨了海报招贴设计的多个方面，包括核心概念、形式美的基本原理与规则、设计的基础要素，以及色彩配合和构图的创意表达。本书创新性地深入解读了设计师的艺术思维过程，革新了艺术观念，并呈现出平面艺术的新形式。本书为提升艺术修养和艺术水平开辟了新的道路，并为读者揭开了平面构成新篇章的神秘面纱。另外，本书赠送PPT课件、教学大纲和视频教程。

本书适合广大图形图像爱好者和设计师阅读，也可供平面设计、广告设计、图形图像设计及产品设计等专业的师生阅读。

图书在版编目（CIP）数据

海报招贴设计标准教程：全彩微课版 / 王育新，张敏言编著. -- 北京 ：清华大学出版社，2025. 2.

(清华电脑学堂). -- ISBN 978-7-302-68139-7

Ⅰ. J218.1

中国国家版本馆CIP数据核字第2025H6U943号

责任编辑：张　敏
封面设计：郭二鹏
责任校对：胡伟民
责任印制：曹婉颖

出版发行：清华大学出版社
　　　　网　　　　址：https://www.tup.com.cn，https://www.wqxuetang.com
　　　　地　　　　址：北京清华大学学研大厦A座　　　邮　　编：100084
　　　　社　总　机：010-83470000　　　　　　　邮　　购：010-62786544
　　　　投稿与读者服务：010-62776969，c-service@tup.tsinghua.edu.cn
　　　　质　量　反　馈：010-62772015，zhiliang@tup.tsinghua.edu.cn
　　　　课　件　下　载：https://www.tup.com.cn，010-83470236
印　装　者：涿州汇美亿浓印刷有限公司
经　　销：全国新华书店
开　　本：185mm×260mm　　　**印　张**：9　　　**字　数**：240千字
版　　次：2025年4月第1版　　　**印　次**：2025年4月第1次印刷
定　　价：59.80元

产品编号：107000-01

　　海报招贴设计在商业活动和社会活动中扮演着关键角色，其影响力日益受到各领域的重视。本书通过大量图例简化了复杂的理论，使之更易于初学者掌握，并对设计实践具有较强的指导作用。本书从点、线、面的基础形态出发进行理论分析，揭示了客观现实中的设计原则，并运用这些原则来培养设计思维。本书逐步深入、潜移默化地拓展了海报招贴设计的创意方法，为专业设计打下了坚实的基础。

　　本书由经验丰富的一线艺术设计教师编写，内容涵盖了海报招贴设计的概念、目标、研究问题、从具象到抽象的训练过程、形式美的原则和规则，以及造型的基本要素等。本书的组织形式、素材选择和编写视角都充满新意，强调应用性、技能性和实践性，具有时代感和创新性。本书特别重视思维训练，旨在培养学生的审美情趣和人文情怀。本书以促进就业为导向，基于素质教育和创新教育，强调学生技能和实践能力的培养，是一本符合 21 世纪人才培养需求的艺术设计专业教材。

　　在编写过程中，我们发现传统设计教育往往只注重方法的传授，却忽视了基础学科与后续专业课程的衔接，这种教学方式可能会让学生在完成基础课程后感到迷茫。因此，本书不仅教授海报招贴设计的方法，还融入了大量国际设计案例，加强了与相关学科（如平面设计和构成设计）的联系，更好地满足了学生对知识点的掌握和对专业课程的初步了解。编写团队凭借多年的设计教学经验和丰富的学生实训案例，将部分优秀案例融入课程教学中。

　　本书以能力教育为核心，采用全新的教学理念和方法，颠覆了传统教学内容和方式，强调培养学生的审美能力、创造力和动手能力。本书采用"视频、教案和案例实战"三位一体的教学方法，优化了教学过程，提高了教学质量，促进了学生综合能力的发展。本书具有强烈的时代感和实效性，教学内容和方法均经过教学实践验证，能在较短的学时内取得显著的教学效果。

　　本书赠送 PPT 课件、教学大纲和视频教程，读者扫描下方二维码即可获取。

　　PPT 课件　　　　　　　　教学大纲　　　　　　　视频教程

　　本书由西安工程大学的王育新和张敏言老师精心编写，内容丰富、结构清晰、实用性强。书中知识的讲解深入浅出，知识覆盖广泛且细节精准，非常适合艺术类院校作为教材使用。尽管作者们已尽力而为，但书中难免存在错误和疏漏。我们感谢您选择本书，并诚挚希望您能向我们提出宝贵的意见和建议。

<div style="text-align: right">

作者

2024 年 11 月

</div>

目 录

CONTENTS

第1章
海报招贴设计概述

1.1 海报招贴的概念

随着社会的不断发展与时代的进步，一种新型的广告媒介——海报招贴应运而生。这种广告形式介于传统媒体与现代媒体之间，是一种小型但综合性极强的广告方式。它不仅极大地助力了商品的销售，同时也成为设计师们展示独特创意的舞台，完美地将生活实用性与艺术美感相融合，展现出一种神奇的生命力。在竞争日益激烈的市场环境中，商家为了激发消费者蠢蠢欲动的购买欲望，常常利用海报招贴独有的设计和强烈的视觉冲击力来营造一种独特的购物氛围。通过这种方式来吸引消费者的眼球，刺激他们的购买冲动，从而有效地推动商品销售，提升营销成果。

▶ 1.1.1 海报招贴的定义

海报招贴，简而言之，是一种旨在广泛传播信息、广告或通知的视觉印刷品，如图1-1所示。它通常由吸引眼球的图像、精练的文字和巧妙的设计元素构成，以直观的方式展现，实现宣传、教育或提醒的目标。与书籍、杂志等阅读材料不同，海报招贴的信息传递更为直接和迅捷，它能迅速抓住观众的眼球，并在瞬间留下深刻的印象。

作为一种新兴的现代广告形

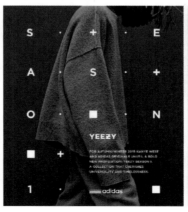
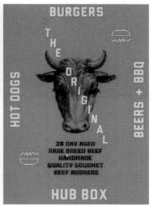

图 1-1　海报招贴

式，海报招贴在日常生活中扮演着重要角色，它以一种集多种大众传播媒介优势于一体的方式，直接面向消费者，呈现出多样化的面貌。因此，相较于影视广告、报纸杂志广告及户外广告等其他形式的广告，海报招贴展现出了更高的灵活性和多样性。它具有形态多变、成本效益高、形式多样且易于制作的特点。海报招贴的呈现方式多种多样，规模可大可小，既可以采用平面展示，也可以采用立体的创新设计。

海报招贴的形式多样，既包括静态的设计，也涵盖动态的展示；它既可以平放于任何平面之上，也可以悬挂在空中吸引过往目光。在材质选择上，海报招贴同样展现出多样性，纸张、木材、塑料、纺织品、合成材料乃至金属等均可作为其载体。在技术手段方面，从手绘艺术到印刷喷绘，从模铸冲压到拼接粘贴，海报招贴的制作方式灵活多变，创意无限。简而言之，无论是形式还是技术，海报招贴都体现了极高的适应性和创造力，如图 1-2 所示。

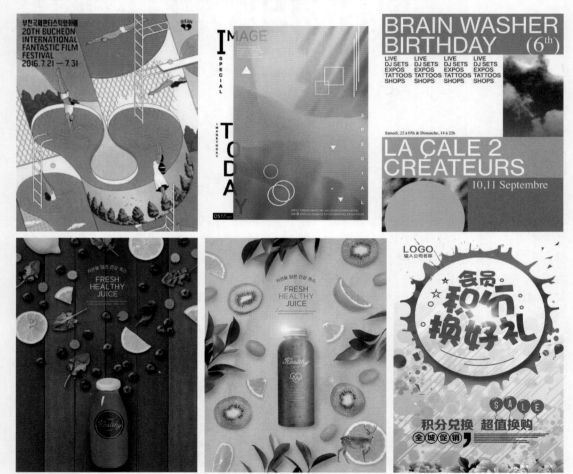

图 1-2　形式多样的海报招贴

海报招贴作为一种广告媒介，其概念有狭义和广义两种。在狭义上，海报招贴专指那些放置于购物场所和零售店内的展示区域，或围绕商品悬挂和摆放的广告载体，它们直接促进商品的销售。而在广义上，海报招贴则包括所有设置在商业空间、购物场所、零售店周围及内部，以及商品陈列区的广告物。

换而言之，任何能够促进销售的广告物品，或提供有关商品信息、服务、指示、引导等的

标识物，均属于广义上的海报招贴。例如，商店的招牌、店面装饰、店外悬挂的充气广告和条幅，店内的装饰、陈列、招贴广告、服务指示牌，以及在店内分发的广告刊物、进行的广告活动，甚至广播、视频、电子广告牌等，都是广义上的海报招贴范畴。

作为商品促销活动中的重要环节，海报招贴被形象地称为"终点广告"和"无声的销售员"。它的作用主要体现在以下 3 个方面。

（1）对于各种经营形式的商业场所，海报招贴具有吸引顾客、促进商品销售的功能。

（2）对企业来说，海报招贴有助于提升商品形象和企业知名度。

（3）在适当的销售环境中，海报招贴能发挥辅助媒体广告的作用。

在通过报纸、杂志、广播、电视、网络等主要媒体进行广告宣传之后，新产品的宣传可以借助海报招贴来补充，这不仅能让顾客在现场对新产品有更全面的了解，还能在顾客犹豫不决时，及时介绍商品的内容、特点、优势和实用性，促使顾客采取购买行动。这样不仅增强了广告的传播效果，还节约了广告成本。

有研究对 5 个超级市场中的 360 种销售商品进行了海报招贴效果的分析，结果显示，有海报招贴展示的商品的销售额明显高于没有海报招贴展示的商品，增幅最高可达 42.5%。这表明，当消费者面对众多商品难以抉择时，周围的海报招贴能够及时提供商品信息，吸引消费者并促成购买，如图 1-3 所示。

图 1-3　销售型海报招贴

海报招贴具有多功能性，它不仅能作为商业广告来推广产品或服务，还能用于宣传文化活动，如音乐会、展览或电影放映等。此外，它还可作为公共信息的公告牌，传达交通安全、环保意识等公益信息。不管承担何种职能，海报招贴都肩负着向目标受众有效传递信息的重要任务。在设计时，必须充分考虑目标观众的需求和偏好，以及如何精确地传递核心信息。

▶▶ 1.1.2　海报招贴的特点

海报招贴是在传统广告形式的基础上演变而来的新兴商业宣传手段。与传统广告相比，它在展示方式、地点和时间等方面展现出独特的差异性。这些特性从海报招贴的定义中便能窥见

一斑，主要包括以下 4 个要素。

1. 海报招贴具有一定的时效性

海报招贴要随着商家计划的调整而调整，如图 1-4 所示。

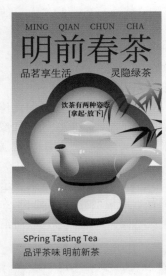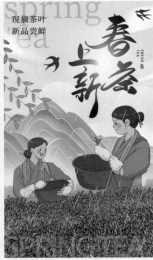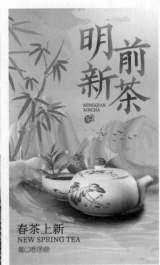

图 1-4　时效性较强的海报招贴

2. 海报招贴的内容需具备独特性

这意味着其设计要呈现出鲜明的色彩、灵活多变的造型、夸张幽默的图案及准确生动的语言。唯有通过这样的创意结合，海报招贴才能营造出一种热烈的销售氛围，有效吸引消费者的注意力，从而达成促销的目的，如图 1-5 所示。

图 1-5　灵活多变的海报招贴形式

3. 海报招贴在当今社会是提升企业形象的有效工具

在多数企业的宣传策略中，重点不仅仅放在推广产品上，还致力于塑造和传播企业的形象。与其他形式的广告一样，海报招贴在建立和增强企业品牌形象、维护与消费者之间的良好关系方面扮演着至关重要的角色，如图 1-6 所示。

图 1-6　增强企业品牌形象的海报招贴

4. 海报招贴以其成本效益高而受到青睐

因为只有当成本保持低廉时，才能不影响其大规模应用，并确保达到预期的宣传效果。

广告的文案、图形和色彩构成了普通平面广告的 3 个基本元素，海报招贴作为广告的一种形式，自然也继承了这些特点。然而，由于海报招贴的展示方式、位置及视觉特征的独特性，它们通常以立体形式出现或展示，以适应商场内顾客的流动视线。因此，在平面广告的基础上，海报招贴还需要考虑立体设计的元素。

商场在制作海报招贴时，不仅要考虑空间布局，还要认识到立体造型与平面造型在设计本质上的差异。因此，大多数海报招贴倾向于采用立体造型，因为立体造型相较于平面造型具有更强的视觉冲击力，并且在传达海报内容时能展现出更多的层次感。尽管如此，立体造型也并不能完全取代平面造型。在设计海报招贴时，只有恰当地结合平面和立体造型的优势，才能创作出令人赞叹的优秀作品。

1.2　海报招贴的应用领域

海报招贴作为一种迅捷的信息传递手段，其设计与应用的领域日趋广泛。无论是城市的街头巷尾还是数字化的显示屏，海报招贴不只是信息传播的载体，它同样代表了艺术与创意表现

的平台。接下来，将探讨海报招贴设计在多个应用领域的多样性，并凸显其在当代社会中的重要角色。

▶ 1.2.1 商业广告领域

在商业界，海报招贴设计是品牌宣传和产品促销的关键工具。设计师们运用巧妙的排版布局、鲜明的色彩配搭及引人入胜的视觉元素，创作出能够吸引消费者眼球的精彩作品。从大型购物中心的推广海报到街头小店铺的优惠告示，这些商业广告素材都是不可或缺的一环，如图1-7所示。

图 1-7　商业广告领域的海报招贴

▶ 1.2.2 文化活动宣传

在文化活动宣传领域，海报招贴设计尤为强调艺术风格与创意表现。无论是音乐节、艺术

展览还是戏剧表演的宣传海报，它们不仅要传递活动的基础信息，更需彰显出其独有的风格与文化底蕴。设计师通过对图案、字体、色彩等设计元素的深入挖掘与创新运用，打造出能够点燃观众热情并与之产生情感共鸣的杰作，如图 1-8 所示。

图 1-8　文化活动宣传领域的海报招贴

▶ 1.2.3　公益宣传与社会教育

在公共宣传与社会教育方面，海报招贴扮演着至关重要的角色。涉及环境保护、健康、安全等议题的海报，借助直观的视觉图案和简明有力的标语，向大众传递关键的社会信息。这些设计作品不仅促进了公众意识的提升，而且往往融入城市文化之中，对人们的日常行为习惯产生深远影响，如图 1-9 所示。

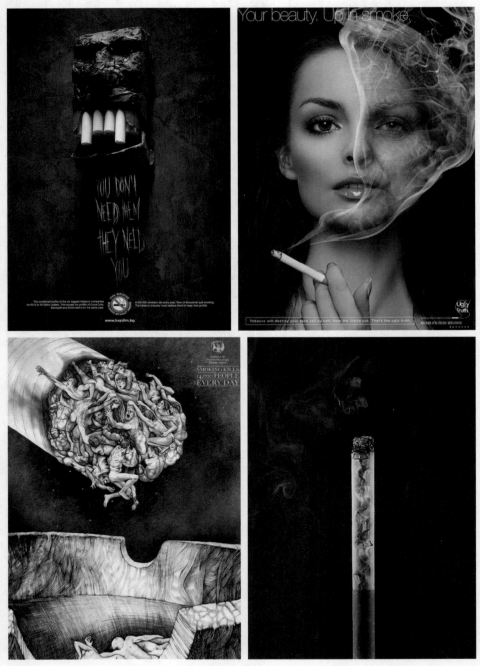

图 1-9　公益宣传与社会教育领域的海报招贴

▶▶ 1.2.4　政治宣传方面

在政治宣传活动中，海报招贴充当了一种强有力的视觉沟通媒介。这些海报通过传达政治理念、塑造候选人形象或展示政策成就，旨在争取公众的支持与信赖。这类海报招贴通常必须具备强大的说服力和普遍的吸引力，因此设计师在这一领域的创作过程中充满了挑战性，如图1-10 所示。

图 1-10　政治宣传方面的海报招贴

▶▶ 1.2.5 科技与教育领域

随着科技的不断进步，教育和科技领域的海报招贴设计日益受到关注。学术会议、科技展览及教育培训等活动的推广海报，其任务是精确地传递复杂的信息和理念。设计师运用图表、图解和信息可视化的技术手段，将抽象的概念转化为直观、易于理解和记忆的视觉表达，如图1-11 所示。

图 1-11　科技与教育领域的海报招贴

　　海报招贴设计作为一种视觉艺术形式，其应用领域丰富多彩，涉及商业、文化、公益、政治等多个方面。设计师通过创意和技巧，将这些海报招贴转化为传递信息、影响人心的有力工具。在未来，随着设计技术的不断进步和创新思维的不断涌现，海报招贴设计将继续在各个领域绽放其独特的魅力。

1.3　海报招贴的影响力

　　海报招贴不单是一种信息传递的媒介，它还承载着文化与社会的影响力。一张精心设计的海报能够成为某个时代的风格象征，映照出社会趋势与文化观念。以 20 世纪初的艺术装饰（Art Deco）风格海报为例，它们不仅展现了当时的时尚风貌，也转化为研究该时期文化历史的珍贵资料，如图 1-12 所示。

图 1-12　20 世纪初的艺术装饰风格

1.4　海报招贴的设计要求

　　在视觉传达领域里，海报招贴作为一种强有力的沟通形式，不仅肩负着信息交流的职责，也是艺术创意表现的舞台。创作一张既能捕捉观众眼球、有效传递信息，又能留下持久印象的海报招贴，设计师需要遵循一系列的设计原则与要求。

▶▶ 1.4.1 明确目标受众

在设计过程的起点，明确目标受众至关重要。深入掌握他们的兴趣、年龄层、文化背景及审美取向，设计师能打造出触动情感共鸣的视觉作品。设计的主旨应始终聚焦于受众的需求与期待，保障信息传递的相关性和吸引力，如图 1-13 所示。

图 1-13　明确目标受众的海报招贴

▶▶ 1.4.2 强烈的视觉焦点

海报招贴的精髓在于其视觉焦点，这通常体现为一条吸引眼球的信息或图像。在设计时，确保这一焦点的清晰性和突出性是至关重要的，以便能迅速吸引观众的目光。通过运用对比鲜明的色彩、大胆的图形设计或独特的布局安排，可以进一步增强视觉焦点的显眼度，如图 1-14 所示。

▶▶ 1.4.3 清晰的信息传达

海报招贴的宗旨在于有效传递信息，因此，文字的挑选至关紧要。字体需确保清晰可读，大小适宜，以便观众即便在远处也能轻松阅读。信息的层级结构也应当条理分明，突出展示关键信息，而次要内容则应恰当组织，以防止信息过载导致核心信息失焦，如图 1-15 所示。

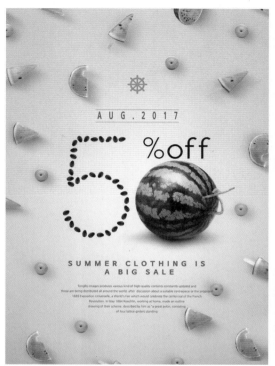

图 1-14　强烈视觉焦点的海报招贴

图 1-15　传达清晰信息的海报招贴

▶▶ 1.4.4　有序的布局

优秀的布局设计能够引导观众的视线流动，自然而然地将焦点引向关键元素。运用网格系统来安排各个设计要素，并保持对称或接近对称的布局，可以使整体设计显得更加整洁、专业。同时，恰当地利用留白（也称为负空间），有助于避免混乱，提高设计的清晰度与审美价值，如图 1-16 所示。

图 1-16　有序布局的海报招贴

▶ 1.4.5　色彩与情感的搭配

　　色彩不仅能强化视觉效果，还能够触发情感共鸣。精心挑选与品牌、信息或活动情境相协调的色彩搭配，能够增强海报的表现力和感染力。色彩心理学在这个过程中扮演着关键的角色。例如，红色通常与激情和紧迫性联系在一起，蓝色则能够传达出平静与信任的情绪，如图1-17 所示。

图 1-17　色彩与情感搭配较好的海报招贴

▶▶ 1.4.6 创意与原创性

　　在恪守设计基本原则的基础上，设计师应不懈地追求创新与突破。独树一帜的视觉风格、创新的图形创意或巧妙的文字搭配，都能使海报招贴在众多作品中脱颖而出。创意不仅是设计的核心，更是赋予作品在激烈的市场竞争中闪耀独特光芒的力量，如图 1-18 所示。

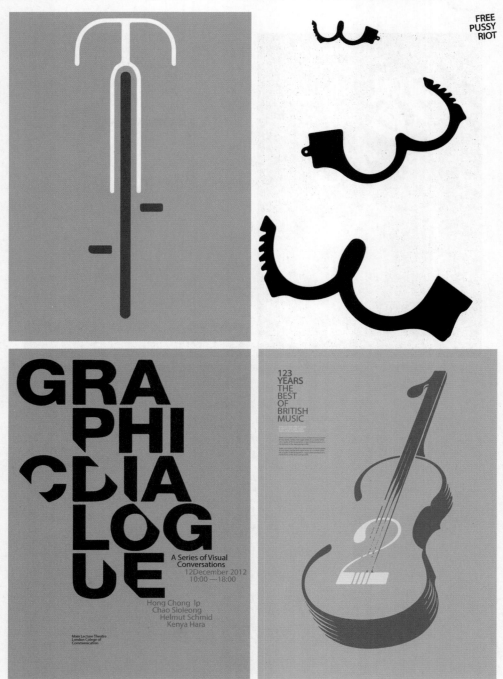

图 1-18　原创性较强的海报招贴

海报招贴设计是一门要求高度综合性的艺术，它要求设计师不仅要有锐利的观察能力、丰富的创造力，还要有高超的技术技巧。通过遵循前文提及的设计原则，设计师能够创作出既富有美感又高效的海报招贴作品，为品牌塑造、活动推广或信息传播提供强有力的视觉支持。

1.5　海报招贴的发展阶段

20 世纪 30 年代，店头广告在美国的超级市场和自助商店中首次亮相，代表着海报招贴最初始的形态。这种广告形式逐渐普及，并在 1939 年随着美国海报招贴协会的成立而成为公认的新型广告传播方式。20 世纪 30 年代以后，商界开始越来越重视海报招贴的应用。进入 60年代，随着超级市场和折扣连锁店等自助式零售业态的迅猛扩张，海报招贴的使用从美国迅速扩散到全球范围，如图 1-19 所示。

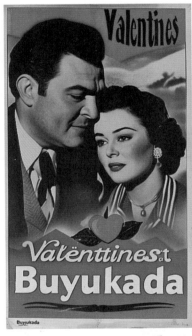

图 1-19　美国早期的海报

我国在很早以前就出现了类似广告招贴这种广告形式。观看张择端的《清明上河图》（见图 1-20），不但可以看到北宋汴梁城经济繁荣的景象，还可以看到各式各样的"广告"遍布大街小巷。在汴河边上，有一个高高竖起的"王家纸马"店的招牌；在桥头下，还有许多张伞卖饮料的、悬挂着"饮子"的招牌；在一家大酒店门口，还有书写着"天之美禄"和"十千脚店"的招牌。到了明代，海报招贴这种广告形式继续得到了发展广大，这些从明代戏曲小说的木刻插图中可以得到证实。在明刻本《金瓶梅》插图中，有一家绸缎店，图中的檐角上挂着招牌，檐下结着彩绸。其实像这些悬挂于酒店、茶馆、药店、当铺等门前的旗帜、招牌、灯笼，还有挂于堂前的菜单、价目等"广告"标识，在我国的战国时代便已经出现了。这些都以不同的形式来传达着店铺的经营信息，以吸引人们的注意，达到宣传商家、品牌的目的。如今，这些广告形式仍然活跃在人们周围。

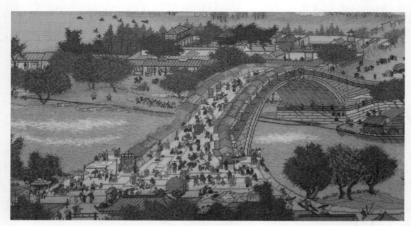

图 1-20　《清明上河图》中的招牌

在中国古代，其广告形式与今日的广告招贴展示有着异曲同工之妙。类似地，国际上某些国家的商店也采用了类似的广告策略。虽然这些古代的广告形式在外观上与现代商家的室外招牌相似，但古代商人在运用这些广告时的初衷，却与当代海报和招贴的目的不谋而合。

举例来说，欧洲一些国家的书店以猫头鹰作为识别标志，理发店前则设有旋转彩柱，肉店外挂有牛头，咖啡店门前摆放着咖啡壶，而日本的料理店则悬挂灯笼等。这些实例表明，古代商人在开展促销活动时，早已能够利用海报招贴这一形式来吸引顾客，如图 1-21 所示。

图 1-21　店门头

综合分析，可以得出以下结论：海报招贴是一种充满浪漫色彩的文化创意，它凝聚了人类智慧的精髓。海报招贴在推动物质文明和精神文明方面发挥了重要作用。尽管过去店铺广告的设计师在"广告风格"上投入了极大的精心构思与设计，所选用的色彩、图案、字体和制作工

艺在当时都属顶级，但这些传统形式在内容上并未如现代海报招贴那般紧密结合人们的生活，且在形式感和审美吸引力方面也不如现代作品。当时的人们难以想象，科学技术的进步和时代的演变，将使人们的众多愿望成为可能。

自第二次世界大战以来，西欧国家及美国经历了经济大萧条时期，这对商业活动造成了严重打击。社会消费量的骤降导致企业产品产量与销量之间出现显著差距，进而引发了商品剩余和积压的增多，促使社会购买模式发生了根本性变化。传统的以生产者为核心的销售观念迅速转变为以消费者为中心的市场导向。在这种情况下，厂商不得不先生产出产品，再寻求方法使其最大限度地占领消费市场。因此，市场竞争愈发激烈。正是在这种历史背景下，广告宣传活动得到不断发展与完善。随后，超市的出现使得本已竞争白热化的市场进一步紧张，商家纷纷采取各种广告促销手段以吸引和便利消费者，其中海报招贴成为了他们的首选策略，适应了新的经济形势。

20 世纪 40 年代，美国的海报招贴作为新兴的广告形式逐渐被公众认知并接受。与此同时，相关协会的成立也推动了海报招贴向专业化和普及化方向发展。随着观念的转变，大量企业和商家开始重视广告宣传的重要性，并愿意投入重金进行商品推广，特别是采用海报招贴这一新型的广告传播方式。随着广告制作公司和专业设计师的涌现，海报招贴行业得到了空前的发展。20 世纪 50 年代以后，海报招贴从美国扩散至欧洲各国，并持续向其他地区扩展。

日本，作为亚洲经济的代表，其经济发展迅猛，包括海报招贴设计在内的广告业也十分发达。虽然我国的海报招贴起步较晚，但发展速度极快。随着我国经济的快速增长，人们强烈意识到海报招贴在终端销售中的重要作用。在竞争激烈的终端市场中，无论是企业还是商场，谁的海报招贴更能吸引消费者，谁就能赢得消费者的青睐，从而获得更大的销售量，企业也能因此不断壮大。图 1-22 所示展示了一些产品的海报招贴宣传。

图 1-22　产品的海报招贴

进入 21 世纪，海报招贴的主要商业用途在于激发和引导消费，同时活跃销售现场的氛围。常用的广告招贴适用于短期促销活动，其形式包括户外招牌、展板、橱窗海报、店内台卡、价目表、吊旗，甚至立体卡通模型等。这些广告通常具有夸张幽默的设计和鲜明的色彩，能有效吸引顾客的视线并激发购买欲望。作为一种成本效益高的广告手段，海报招贴已得到广泛应用。图 1-23 展示了多种海报招贴的表现形式。

图 1-23　多种形式的海报招贴

1.6　海报招贴的发展前景

在我国当前的商品展销活动中，众多商场及知名品牌已广泛采用海报招贴作为宣传手段，且取得了良好的宣传效果。然而，大多数海报招贴并非由专业的设计师完成，而是由产品制造商或代理商自行提供。这引发了一个问题，即对于一些中小企业来说，由于资金投入有限，在使用海报招贴进行产品宣传时，往往缺乏整体规划和专业设计，导致设计呈现出混乱、不专业的状态，从而产生逆效果，使得商家预期的销售目标难以实现。

经过 30 多年的发展，我国的海报招贴已从初级阶段逐步走向成熟，无论是商家的意识、设计公司的实力，还是专业设计人员的水平，都有所提升。显然，海报招贴在我国呈现出良好的发展趋势。因此，应当探索一条既符合国情又融入中国传统特色的中国式海报招贴发展道路。

通过对海报招贴的内容、特点、策略及形式等方面的分析，可以得出当前海报招贴的发展趋势：在形式上，正在从传统的二元性广告向更具互动性的三元性广告转变；在内容上，从单纯解说产品功能转向树立品牌形象；在发布策略上，趋向于整体化和系列化；同时，高科技和新技术的融合与应用，特别是手绘式海报招贴，得到了显著发展。

▶▶ 1.6.1　二元性广告向三元性广告发展

二元性海报招贴主要是指以图文传递信息和商品展示为主要内容的广告形式。而三元性海报招贴则不仅包括图文传递和商品展示，还增加了人员演示的综合性广告形式。二元性海报招贴在形式上相对固定，即使配合闪烁的灯光或动听的背景音乐，也缺乏人的互动和热情。当加入了人员因素后，海报招贴就变得更加生动活泼，更能吸引消费者的注意力。通过为消费者提供亲身体验的机会，让消费者通过视觉、听觉、味觉、触觉等多种感官接触产品，从而更有效地达到销售目的，如图 1-24 和 图 1-25 所示。

图 1-24　多种形式的广告布局

图 1-25　多种形式的立体广告

▶▶ 1.6.2　广告内容从产品功能到品牌形象

　　海报招贴作为一种主要的广告形式，在大众传媒出现之前就已经存在。随着人类进入 21 世纪，企业间的竞争实质上是技术、资金、产品等有形的物质因素，以及经营理念、精神文化等无形的精神因素的较量。为了实现促销目标，企业需要将自身的经营观念和精神文化传递给内部员工及周边社区或社会公众，以建立一致的认同感和企业价值观。因此，企业在海报招贴的内容表现上，将从单纯地强调产品特性转变为传递品牌理念，塑造独特的品牌形象，如图 1-26 和 图 1-27 所示。

图 1-26　各种表现形式的广告

<div align="center">图 1-27　各种品牌形象</div>

▶ 1.6.3　发布策略往整体化和系列化方向发展

经过多年发展，海报招贴终于成为塑造品牌形象不可或缺的工具。在信息传递方面，用于临时发布促销信息的海报招贴内容逐渐减少，而用以长期展示企业形象或产品自我展示的内容不断增加，这是第一个趋势。其次，若想在短期内营造一个强大的销售氛围，单一的海报招贴显然力不从心。因此，为了创造一个良好的销售环境，推动产品销售，迅速提升营业额，就需要同时运用多种类型的系列化海报招贴媒介，如图 1-28 所示。总而言之，海报招贴已由原先的单一性向系列化和多元化方向发展。

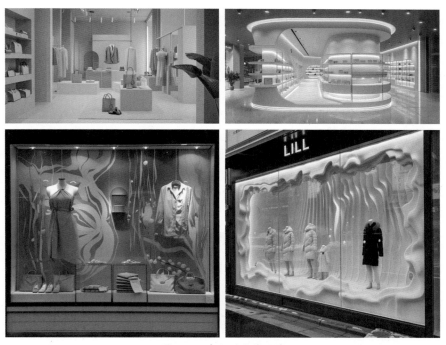

<div align="center">图 1-28　良好的销售环境</div>

▶ 1.6.4　新技术的利用

随着科学技术的进步和社会的发展，新技术、新工艺和新材料不断涌现。新型海报招贴采用高科技技术进行制作，将声音、光线、电力、激光、计算机及自动控制等技术与海报招贴设

计巧妙结合，能够创造出普通海报无法比拟的效果。然而，这种高科技海报招贴的缺点在于成本较高，如图 1-29 所示。

图 1-29　运用新技术的广告效果

　　随着计算机软件技术的飞速发展，海报招贴迎来了它的黄金时期。利用计算机进行设计，海报招贴凭借其美观高效的优点，不但能完美模仿手绘艺术和涂鸦效果，还能结合数码相机、扫描仪采集的 Logo 图像等素材进行创作。这种设计方式特别适合需求量大的商场和销售点。计算机设计海报招贴不仅迅速、高效、成本低，还拥有以下 3 个显著优势。

　　第一个优势是方便快捷，节省时间和精力。即使是初学者，也可以直接使用计算机中的各种广告字体，因为计算机素材库内置了许多精致的卡通插图供直接选用。此外，还可以将手绘作品扫描或用数码相机拍摄后导入计算机中使用。因此，只要具备一定的绘画基础，初学者无须为学习多种字体而烦恼，也无须掌握过多的绘画技巧。

　　第二个优势是功能强大，手法多变。海报版式设计可以借助计算机快速生成多种固定的模板，从而节约大量排版时间。在计算机中可实现字体描边、添加阴影、底纹、文字与图形融合、多种纯色、渐变色、纹理等多样装饰效果，不仅功能全面、操作快捷，还拓宽了海报招贴的应用领域。

　　第三个优势在于可重复利用。与一次性的手绘作品不同，计算机制作的海报招贴能够被多次使用。完成计算机设计后，不论是成品还是各种应用模板，在批量印刷时都能根据实际场地大小灵活调整海报尺寸，大大提升了工作效率，如图 1-30 和图 1-31 所示。

图 1-30　使用计算机绘制的广告效果

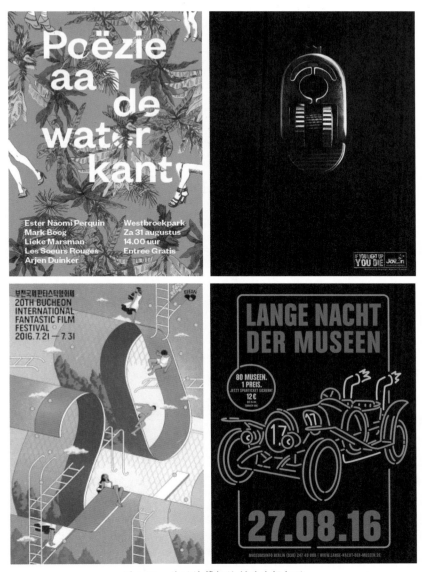

图 1-31　使用计算机绘制的海报招贴

▶ 1.6.5　手绘式海报招贴

　　制作海报招贴的方法多种多样，但总体上可分为两大类：手绘式海报招贴和机械处理的海报招贴。手绘式海报招贴即通过手工绘制的方式来创作海报。其特点在于能够迅速展示商品信息，及时与顾客建立情感连接。在大多数情况下，手绘式海报招贴的效果要优于机械制作的海报，如图1-32 所示。

　　手绘式海报招贴常见于商场中，它不需要高昂的制作成本或精致的印刷工艺，仅凭简单的工具加上独特的创意，就能绘制出别具一格且美观的海报招贴。自 20 世纪 60 年代起，日本的超市普遍使用手绘式海报招贴来标示商品的名称和价格。对于手绘式海报招贴的流行和发展，麦克笔起到了关键作用，它的问世帮助手绘式海报招贴迅速普及到全世界。

图 1-32　手绘式海报招贴

1.7　海报招贴的作用

和其他广告形式一样，海报招贴也拥有自身特定的作用与功能。与其他广告形式相比，海报招贴既有许多相同之处，也有其独特之处。

▶▶ 1.7.1　海报招贴的使用目的

海报招贴的主要任务是简明扼要地介绍商品的特性，如通知顾客商品的陈列位置、商品信息、推荐商品、特价品等。此外，海报招贴还能活跃商场的销售氛围。因此，人们经常可以在百货公司、超市、餐厅、快餐店、流行服饰店、鞋店等地方看到海报招贴。它的作用主要体现在以下 8 个方面。

（1）吸引路人及消费者的注意。

（2）告知顾客商场内销售商品的内容，或正在举行的促销活动，如图 1-33 所示。

图 1-33　用于促销活动的招贴

（3）告知商品的分类。

（4）简单明了地介绍商品的特性，如图 1-34 所示。

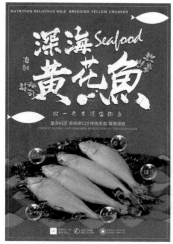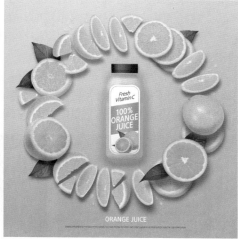

<div align="center">图 1-34　简单明了的海报招贴</div>

（5）向顾客提供商场最新的信息。

（6）告知明确的价格。

（7）告知特卖的价格。

（8）使商场气氛活跃，更有促销气氛，如图 1-35 所示。

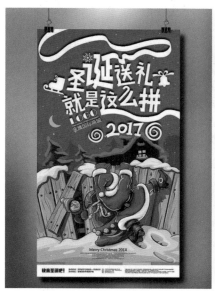

<div align="center">图 1-35　气氛活跃的海报招贴</div>

▶▶ 1.7.2　海报招贴的功能

海报招贴的功能就像是一座连接顾客与商品之间沟通的桥梁，它是商品特性的发布平台。

海报招贴所传达的信息可以归纳为 5 个方面。

1. 新产品告知功能

超过 80% 的海报招贴都是用来介绍新产品的告知广告。换而言之，大多数海报招贴的用途是介绍新产品。这是因为在新产品推向市场时，为了与其他广告宣传媒介相协调，并且为了吸引不同消费者的注意力以激发其购买欲望，海报招贴成为销售场所的首选。

2. 唤起消费者购买意识的功能

尽管广告商通过各种大众媒体将企业和商品的信息传递给消费者，但当消费者走进商场或店铺时，他们可能已经忘记了其他广告传播媒介的内容。此时，通过在销售地点及现场展示海报招贴，可以唤起消费者的潜在意识，使广告内容再次显现，进而促成购买行为，如图 1-36 所示。

图 1-36 唤起消费者购买意识的促销广告

3. 营造销售氛围的功能

醒目的色彩、图案、文字，以及创新的形式、独特的造型、幽默的动态和生动的广告语，是海报招贴的一大特色。当这些具有强烈视觉冲击力的元素结合在一起时，能够有效地烘托现场氛围，吸引消费者在商品前驻足更久，从而激发购买欲望并促成购买行为。

4. 替代售货员的功能

被誉为"无声的售货员"的海报招贴，在消费者面对琳琅满目的商品不知如何选择时，通过展示商品信息的功能来替代售货员的部分角色，进而实现销售商品的目的。摆放或悬挂在商品周围的精美海报招贴，就如同一名售货员向顾客再次详细介绍商品一样，为顾客提供了进一步了解商品的机会，如图 1-37 所示。

图 1-37　文字醒目的海报招贴

5. 提升企业形象并保持与顾客良好关系的功能

海报招贴不仅具有上述多种作用，还能够树立和提升企业形象，提高企业知名度。当前，我国的企业越来越注重提升产品知名度和企业形象，而海报招贴正是一个能够有效提升产品知名度和企业形象的广告形式，如图1-38所示。

图 1-38 提升企业形象的海报招贴

1.8 海报招贴的类型

由于海报招贴的种类繁多，其分类方法也多种多样。随着市场需求不断增长和现代科技的快速发展，不断创新的营销方式层出不穷。因此，除了人们熟悉的传统形式，新的风格和种类也在不断涌现。商场作为商品与消费者相遇的最终场所，是商家全力以赴争夺顾客注意力的战场。因此，各种新式的海报招贴开始持续不断地融入人们的日常生活。

▶ 1.8.1 按使用周期分类

时间性和周期性较强是海报招贴在使用过程中的一大优势。根据不同的使用周期，可以将海报招贴分为长期、中期和短期三大类型。

1. 长期海报招贴

长期海报招贴是指使用周期在三个月以上或更长时间的广告类型，主要形式包括店门招牌海报、柜台及货架海报及企业形象海报。通常，商场经营者设立的店门招牌海报成本较高，使用周期较长，因此属于长期海报招贴。由于一个企业或产品的诞生周期通常超过3个月，用于企业形象和产品形象宣传的海报也属于长期类型。考虑到长期海报的时间跨度较长，在设计时必须谨慎细致。这类广告形式的成本一般在数十万到一百万不等，相对于其他广告形式来说，成本较高，如图1-39所示。

<p align="center">图 1-39 长期海报招贴</p>

2. 中期海报招贴

中期海报招贴主要是指使用周期大约为 3 个月的海报招贴类型。其主要形式包括季节性商品海报、商场季节性促销海报等。由于受商品使用时间和更换周期的限制，这类海报招贴的使用周期通常也限定在 3 个月左右，因此被归类为中期海报招贴。以季节性强的商品为例，如服装、空调、电冰箱等，其内容往往在 3 个月后就会更新。因此，中期海报招贴的设计和投资可以参考长期海报招贴的方式，并据此进行适当的调整，如图 1-40 所示。

<p align="center">图 1-40 中期海报招贴</p>

3. 短期海报招贴

短期海报招贴是指使用周期在 3 个月以内，甚至更短的海报招贴类型。这类广告的存在通常与商场中某些商品的存在息息相关，一旦商品售罄，相应的广告也就失去了存在的意义，如柜台展示卡、展示架、商店的大减价或清仓销售招牌等。还有一些商品由于进货量和销售情况的限制，可能在几小时、一天或一周内迅速售完，因此其广告周期也非常短暂。这类海报招贴的投资通常不会太高，设计上也相对简单，如图 1-41 所示。

<p align="center">图 1-41 短期海报招贴</p>

▶▶ 1.8.2 按陈列方式分类

海报招贴在陈列空间和方式上与其他广告形式有显著不同。陈列的位置和方式会直接影响到海报招贴的设计。从陈列位置和方式的角度出发，可以将海报招贴分为5个种类：展架展示海报招贴、壁面海报招贴、天花板海报招贴、柜台展示海报及地面立式海报招贴。

海报招贴的陈列位置和方法的不同，在材料选择、造型设计和展示效果等方面都会产生差异，这对于海报招贴的设计至关重要。可以根据海报招贴的时间性和材质特性，结合上述5个种类的特点进行研究。

1. 展架展示海报招贴

展架展示海报即放置在柜台上的小型海报。根据广告体与所展示商品之间的关系，柜台展示海报可以分为展示卡和展示架两种。

（1）展示卡：可放置于柜台上方或商品旁边，也可以直接放在较大件的商品上。其主要用途是标明商品的价格、产地、等级等信息，同时可以简洁地介绍商品的性能、特点或功能等，如图1-42所示。

（2）展示架：用于在柜台上陈列并说明商品的价格、产地、等级等信息。它与展示卡的主要区别在于，展示架上需要摆放一定数量的商品，通过商品本身来直观展现广告内容。展示架上陈列的商品和展示卡上图形元素的作用是一致的。如果将商品视为图像，那么展示架与展示卡就具有了相同的作用。需要注意的是，由于展示架置于柜台上，所以其上陈列的商品体积一般较小，且数量不宜过多，如口香糖、珠宝首饰、药品、手表、钢笔等。

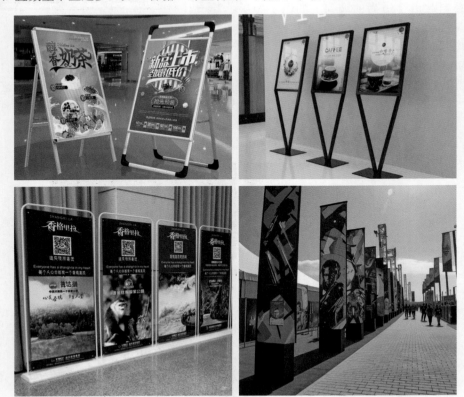

图1-42 展示卡海报招贴

2. 壁面海报招贴

壁面海报招贴，正如其名，是展示在商场或商店墙面上的海报。在商场内，可以利用墙壁、活动隔断、柜台和货架的立面、柱子表面、门窗玻璃等作为壁面海报招贴的载体。商场的壁面海报招贴主要分为两种形式：平面壁面海报和立体壁面海报。平面壁面海报是指之前讨论过的普通招贴广告。由于展示空间的限制，壁面海报招贴的立体设计大多采用半立体形式，即类似于浮雕的设计，如图 1-43 所示。

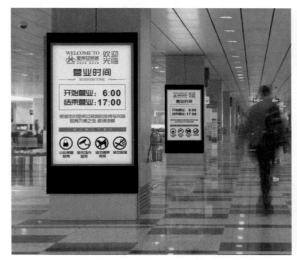

图 1-43　壁面海报招贴

3. 天花板海报招贴

天花板海报招贴是指在商场或商店的上部空间及顶部界限上展示的一种海报招贴。在各种海报招贴中，使用最广泛、效率最高的就是天花板海报招贴。商场作为营业场所，无论是地面还是四周墙面，都需考虑商品陈列和顾客流动，因此唯一可以充分利用的就是上部空间和顶面。因此，悬挂式海报招贴不仅在顶面有完全利用的可能性，而且在空间的三维发展上也具有极大优势。尽管地面和墙面也可以放置一些广告，但顾客在观看时往往受到限制。换句话说，壁面海报招贴经常会被商品和行人遮挡，或者缺乏足够的空间供顾客退后观看，因此它们的视觉效果无法与天花板海报招贴相比。有经验的商家会合理有效地利用商场内顾客可以看见的所有上部空间。从展示方式来看，天花板海报招贴还可以向下部空间适当延伸，这也是为什么天花板海报招贴成为如今使用最普遍、效率最高的海报招贴形式的原因。

天花板海报招贴的种类很多，其中最典型的包括吊旗式和吊挂物两种基本类型。

（1）吊旗式：在商场顶部吊的旗帜式的天花板海报招贴就是吊旗式海报招贴。它是以平面的单体向空间作有规律的重复排列，从而加强广告信息的传递。

（2）吊挂物：相对于吊旗来说，吊挂物是完全立体的吊挂海报招贴，具有以立体的造型来加强产品形象及广告信息传播的特点，如图 1-44 所示。

图 1-44　天花板海报招贴

图 1-45　柜台展示海报

4. 柜台展示海报

柜台展示海报即放置在柜台上的小型海报。根据广告体与所展示商品之间的关系，柜台展示海报可以分为展示卡和展示架两种。这类海报招贴通常用于长期陈列，即超过 3 个月的商品，适合钟表店、音响商店、珠宝店等专业销售店铺使用，如图 1-45 所示。

5. 地面立式海报招贴

放置在商场地面上的海报招贴称为地面立式海报招贴。这种类型的海报招贴通常被放置于商场入口、通向商场的主要街道，或者柜台通道等位置。地面立式海报招贴的主要目的是广告宣传，与主要用来陈列商品的柜台式海报招贴不同。为了有效实现其广告效果，地面立式海报招贴在体积和高度上需要达到一定规模，一般高度应在 1.8 到 2.0 米以上。由于这些海报招贴是放置在地上，并且周围会有柜台和行人流动，因此其高度需稍高于一般人的高度，以避免被遮挡。大多数地面立式海报招贴都采用立体造型，这是考虑到其较大的体积。在设计立体造型时，必须同时考虑稳定性和广告信息的传递效果，如图 1-46 所示。

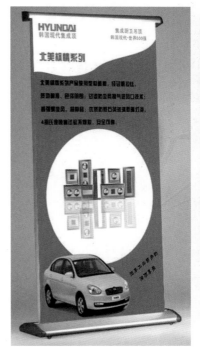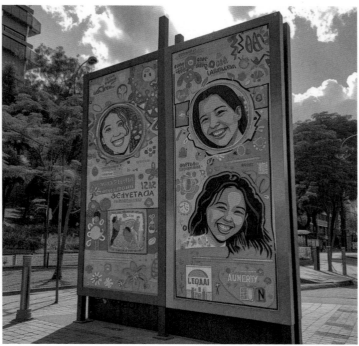

图 1-46　地面立式海报招贴

▶▶ 1.8.3　按使用材料分类

在世界上，几乎所有类型的材料都可以用来制作海报招贴。根据产品的不同档次，所选用的海报招贴材料也有所区别。日常生活中常见的用于制作海报招贴的材料包括金属、合成物质、木材、塑料、各种纺织布料、人造皮革、真皮及各种纸材等。高档商品通常倾向于使用金属、真皮、真丝和纯麻等纺织面料作为海报招贴材料；中档商品则多选择塑料、纺织面料和人造皮革等；而中低档商品和短期广告宣传一般会选择纸质材料，因为纸材加工便捷且成本低廉，这也是为何纸质材料在海报招贴制作中被广泛使用的原因。尽管如此，一些高档商品有时也会采用高级质感的纸质材料来展示海报招贴，如图 1-47 所示。

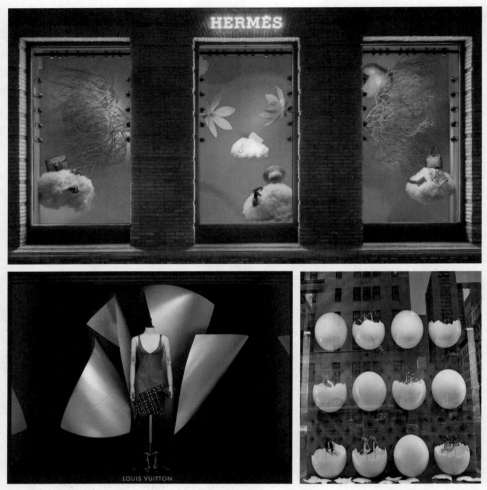

图 1-47　用各种质感的材料展示

1.9　现代海报招贴的类型

除了上面介绍的几种海报招贴种类，在日常生活中，还可以看到橱窗式海报招贴、动态式海报招贴、霓虹灯海报招贴、店铺招牌海报招贴、充气模型海报招贴等海报招贴形式。这些海报招贴都属于现代海报招贴延展的一种形式，在学习和研究海报招贴的过程中，也要考虑一下这些各具特色的海报招贴形式。下面就来简单介绍具有代表性的海报招贴的延展形式。

▶ 1.9.1　霓虹灯海报招贴

霓虹灯海报招贴是指利用光纤、计算机字幕、多媒体及影像光源等现代技术手段实现的POP 广告的总称。这类海报招贴通过流动和变化的视觉效果来展现广告图形和文字内容，能够产生非常强烈的视觉冲击力，如图 1-48 所示。

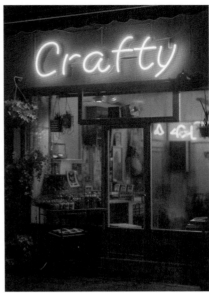
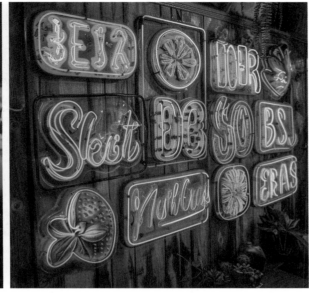

图 1-48　霓虹灯海报招贴

▶▶ 1.9.2　店铺招牌海报招贴

店铺招牌海报招贴是指在商场或店铺入口处设置的电动字幕、布幔、旗帜等海报招贴形式，如图 1-49 所示。

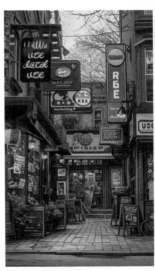

图 1-49　店铺招牌海报招贴

▶▶ 1.9.3　橱窗式海报招贴

充分利用商场或店铺内部空间或橱窗布置的平面或立体形态的海报招贴称为橱窗式海报招贴，它包括动态和静态两种展现形式，如图 1-50 所示。

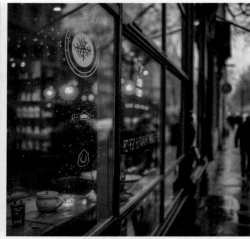

图 1-50　橱窗式海报招贴

▶▶ 1.9.4　充气模型海报招贴

　　使用各种造型的充气物体或大型户外气模作为广告形式的是充气模型海报招贴。体积较小的可以放置在商场内部，而大型的户外气模通常摆放在店铺或商场外面的广场上，如图 1-51所示。

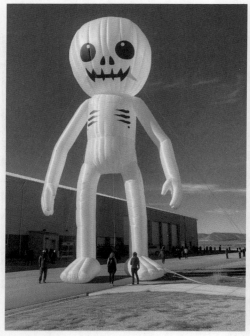

图 1-51　充气模型海报招贴

第2章
海报招贴的设计原则

　　海报招贴的设计原则也称为"设计法则"，是所有设计学科共通的课题。在日常生活中，美是每一个人追求的精神享受，当接触任何一件有存在价值的事物时，这种共识是从人们长期生产、生活实践中积累的，它的依据就是客观存在的美的形式法则，称为"形式美法则"。在人们的视觉经验中，高大的杉树、耸立的高楼大厦、巍峨的山峦尖峰等，它们的结构轮廓都是高耸的垂直线，因而垂直线在视觉形式上给人以上升、高大、威严等感受，而水平线则使人联系到地平线、一望无际的平原、风平浪静的大海等，因而产生开阔、徐缓、平静等感受……这些源于生活积累的共识，使人们逐渐发现了形式美的基本法则。图 2-1 和图 2-2 所示为一些符合设计法则的招贴画作品。

图 2-1　招贴画作品（1）

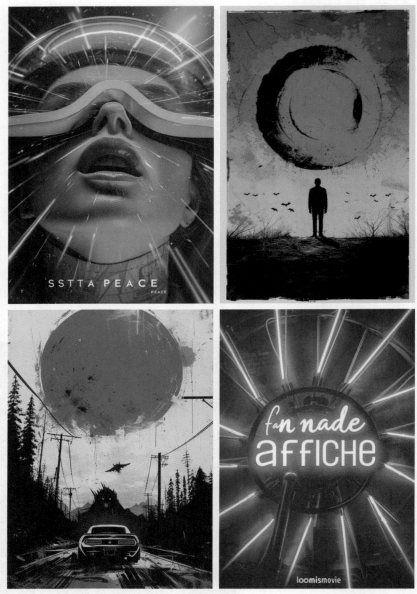

图 2-2　招贴画作品（2）

2.1　平衡

　　自然界中到处可见平衡对称的形式，如鸟类的羽翼、花木的叶子等。所以，对称的形态在视觉上有自然、安定、均匀、协调、整齐、典雅、庄重、完美的朴素美感，符合人们的视觉习惯。海报招贴设计中的对称可以分为点对称和轴对称两种形式。

　　假定在某一图形的中央设一条直线，将图形划分为相等的两部分，如果两部分的形状完全相等，这个图形就是轴对称的图形，这条直线称为对称轴。假定针对某一图形，存在一个中心

点，以此点为中心通过旋转得到相同的图形，即称为点对称。点对称又有向心的"球心对称"、离心的"发射对称"、旋转式的"旋转对称"、逆向组合的"逆对称"，以及自圆心逐层扩大的"同心圆对称"等。在海报招贴设计中运用对称法则时，要避免由于过分的绝对对称而产生单调、呆板的感觉，有的时候，在整体对称的格局中加入一些不对称的因素，反而能增加构图版面的生动性和美感，避免了单调和呆板。图 2-3 ～图 2-5 所示为一些符合平衡设计法则的作品。

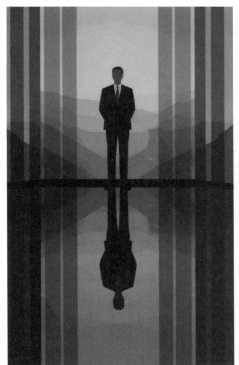
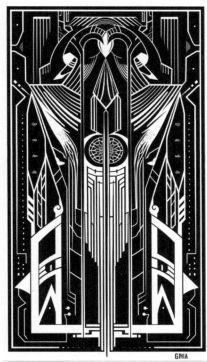
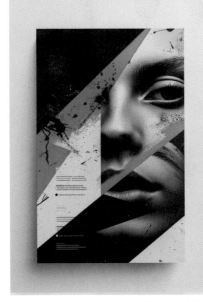

图 2-3　海报设计中的构图平衡（1）

图 2-4　海报设计中的构图平衡（2）

图 2-5　图案上的平衡

2.2 律动

　　律动就是节奏韵律，是指运动过程中有秩序的连续。海报招贴设计的节奏原则有两个重要关系：一是时间关系，指运动过程；二是力的关系，指强弱的变化。把运动中的这种强弱变化有规律地组合起来加以反复，便形成节奏。在自然和生活中都存在着节奏。普列汉诺夫曾说，对于一切原始民族，节奏具有真正巨大的意义。原始民族觉察和欣赏节奏的能力是在劳动过程中形成和发展起来的。在自然中同样存在着节奏，如寒来暑往。节奏感不仅存在于音乐中，表现为长短音、强弱音的反复，还存在于绘画、建筑、书法等艺术中。梁思成曾经分析过建筑中柱窗的排列所体现的节奏感。在节奏的基础上赋予一定情调的色彩便形成了韵律。韵律更能给人以情趣，满足人的精神享受。图 2-6 ～图 2-14 所示为一些符合律动设计法则的作品。

图 2-6　律动在色块上的运用

图 2-7　律动在大自然中产生

图 2-8　律动在建筑上的运用

图 2-9 富有节奏的色调

图 2-10 红黄绿的节奏性变化

图 2-11 如果可以看见音乐，它可能是这样子的

图 2-12 有动感的线条

图 2-13 活动的线条

图 2-14 日出日落是一天的韵律

2.3 多样性与统一

　　多样性是形式美法则的高级形式，也称多样统一。从单纯齐一、对称均衡到多样统一，类似一生二、二生三、三生万物。多样统一体现了生活、自然中的对立统一的规律，整个宇宙就是一个多样统一的和谐整体。多样统一是客观事物本身所具有的特性。图 2-15～图 2-19 所示为一些符合多样性与统一设计法则的作品。

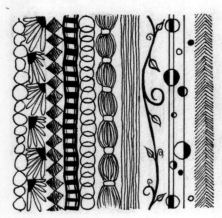

图 2-15　各种各样的线条

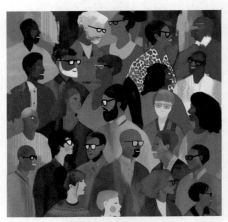

图 2-16　各种各样的颜色

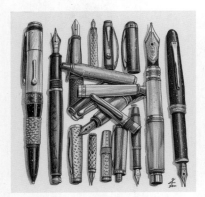

图 2-17　各种各样的笔

图 2-18　线条的统一

图 2-19　各种各样的人

在艺术创作中，没有一种适合一切内容的固定不变的形式法则。对形式美的法则的运用也是这样，要根据作品的具体内容灵活运用，如图 2-20～图 2-23 所示。

图 2-20　装饰风格的多样性与统一

图 2-21　造型的多样性与色调的统一

图 2-22　各种各样的面孔

图 2-23　各种各样的手

2.4 比例

比例是部分与部分或部分与全体之间的数量关系，它是精确详密的比率概念。人们在长期的生产实践和生活活动中一直运用着比例关系，并以人体自身的尺度为中心，根据自身活动的方便总结出各种尺度标准，体现在衣食住行的器用和工具的制造中。比如早在古希腊就已被发现的至今为止全世界公认的黄金分割比 1:1.618，正是人眼的高宽视域之比。恰当的比例有一种和谐的美感，成为形式美法则的重要内容。美的比例是海报招贴设计中一切视觉单位的大小，以及各单位间编排组合的重要因素。图 2-24 ～图 2-31 所示为一些符合比例设计法则的作品。

图 2-24　纸的比例

图 2-25　透视产生的比例

图 2-26　比例空间

图 2-27　线条比例透视

图 2-28　2D 空间模拟

图 2-29　叠加和尺寸比例

图 2-30　空间比例透视

图 2-31　3D 空间雕塑

改变物体的大小比例，可以改变人们对事物的看法，正常的比例适用于写实图像，非正常的比例适用于卡通画或想象画，如图 2-32 ～图 2-34 所示。

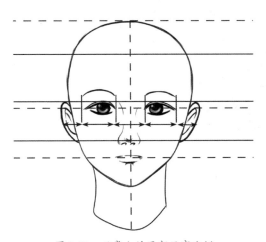

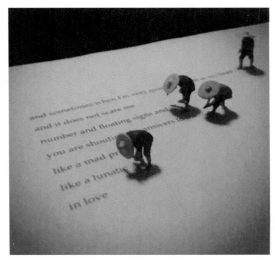

图 2-32　正常人的面部五官比例　　　　　　图 2-33　想象画中的比例

在运用比例时，要估算和思考物体的体积，这是一个数学问题，首先要在脑海里不断地衡量物体的大小、形状、质量、重量和体积的关系，如图 2-35 和图 2-36 所示。

图 2-34　微缩模型摄影中的比例　　　　图 2-35　趣味摄影　　　　图 2-36　微缩仿真模型

2.5　联想

　　海报招贴设计的画面通过视觉传达而产生联想，达到某种意境。联想是思维的延伸，它由一种事物延伸到另外一种事物上。例如图形的色彩：红色使人感到温暖、热情、喜庆等；绿色则使人联想到大自然、生命、春天，从而使人产生平静感、生机感、春意等。各种视觉形象及其要素都会产生不同的联想与意境，由此而产生的图形的象征意义作为一种视觉语义的表达方法，被广泛地运用在海报招贴设计中。图 2-37 ～图 2-40 所示为一些符合联想设计法则的作品。

图 2-37　水果和动物的联想组合

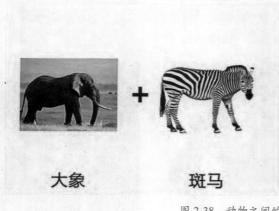

大象　　　　　　斑马

图 2-38　动物之间的联想组合

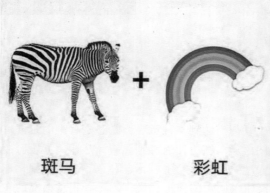

斑马　　　　　　彩虹

图 2-39　动物和颜色之间的联想组合

图 2-40　装饰纹样的联想

2.6　对比和强调

　　对比又称对照，把反差很大的两个视觉要素成功地排列在一起，虽然会使人感受到鲜明强烈的感触，但仍具有统一感的现象，称为对比，它能使主题更加鲜明，视觉效果更加活跃。对

比关系主要是通过视觉形象色调的明暗、冷暖，色彩的饱和与不饱和，色相的迥异，形状的大小、粗细、长短、曲直、高矮、凹凸、宽窄、厚薄，方向的垂直、水平、倾斜，数量的多少，排列的疏密，位置的上下、左右、高低、远近，形态的虚实、黑白、轻重、动静、隐现、软硬、干湿等多方面的对立因素来达到的。它体现了哲学上矛盾统一的世界观。对比法则被广泛应用在现代设计当中，具有很强的实用效果。强调是指艺术家在作品中给某一特定物体或区域添加重点内容，以此吸引人们的视线，这个夺人眼球的物体或区域是这件作品的重点或意趣中心。图 2-41 ～图 2-50 所示为一些符合对比和强调设计法则的作品。

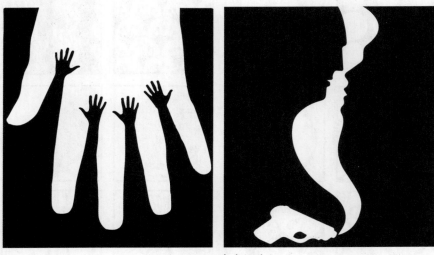

图 2-41　正负空间对比

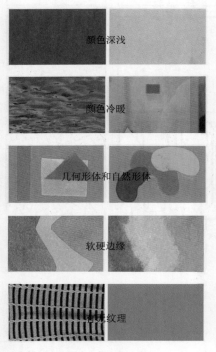

颜色深浅

颜色冷暖

几何形体和自然形体

软硬边缘

材质纹理

图 2-42　不同元素的对比

图 2-43　软硬边缘的对比

图 2-44　颜色浓淡的对比

图 2-45 在艺术创作中使用各种元素进行强调

图 2-46 画面的最佳位置在交叉点附近

图 2-47 自然界中的颜色强调

图 2-48 颜色强调

图 2-49 建筑设计中的形状强调

图 2-50 焦点强调

运用形式美的法则进行创作时，首先要透彻领会不同形式美法则的特定表现功能和审美意义，明确欲求的形式效果，然后再根据需要正确选择适用的形式法则，从而构成适合需要的形式美。形式美的法则不是固定不变的，随着美的事物的发展，形式美的法则也在不断发展，因此，在海报招贴设计中，既要遵循形式美的法则，又不能犯教条主义的错误，生搬硬套某一种形式美法则，而要根据内容的不同，灵活运用形式美法则，在形式美中体现创造性特点。

第3章
海报招贴设计的基本要素

在日常所见的海报招贴设计的作品里，无论多么复杂的形象，都是由点、线、面等基本要素构成的。将点、线、面等具象与抽象的形态按照美的形式法则与一定的秩序进行分解、组合，可以创作出新的海报招贴效果。点、线、面不仅是各种艺术中的基本元素，也与生活中的物象有着密切关系。接下来将深入介绍点、线和面之间的关系与表现规律。图3-1～图3-5所示为以点、线、面相结合的优秀海报设计。

图3-1　不同的线构成

图3-2　点和线结合的构成

图3-3　不同的点构成

图3-4　点和面结合的构成

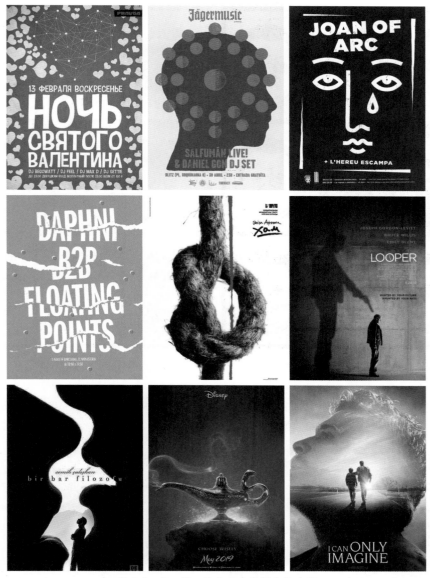

图 3-5　点、线、面构成在海报中的应用

3.1　点

在海报招贴设计中，点作为最基本的造型元素，是造型中最小的元素，是一切形态的基础。点的大小是相对的，由画面中的元素决定产生对比。点在画面中是点缀，起到丰富画面、烘托氛围的作用。点作为视觉元素，在版面空间中具有张力作用。当版面空间中只有一点时，由于点的刺激而产生集中力，将视线吸引聚焦到此点上。点的紧张性和张力在人们的心理上有一种扩张感。点在版面空间中的位置不同、数量不同、大小不同，给人的感觉也不同，如图3-6 所示。

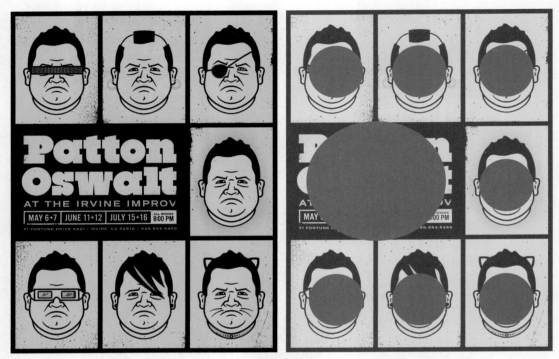

图 3-6　点元素的视觉张力

　　点作为版面最基本的元素，具有凝固视线的作用，单一的点容易造成视觉的集中，吸引视线并起到强调的作用；而变化丰富的多点组合，会造成视线的往返跳跃，可加强视觉张力的表现，从而在视觉上产生线或面的效果。图 3-7 和图 3-8 所示分别为点元素产生线和面的效果。

图 3-7　点元素产生线的效果　　　　　　　　　图 3-8　点元素产生面的效果

▶▶ 3.1.1　点的概念

　　从几何学的角度讲，点不具有大小，只具有位置。而在造型艺术中的点既有大小，也有面积和形状。人们视觉所看到的点是一个相对概念，既相对于线也相对于面。比如以一扇窗放在人们眼前是一个面，而放在一栋高楼上看就是一个点，或者高楼放在一个城市的大背景上看也是一个点。所以相对大的形倾向于面，相对小的倾向于点；相对细长的倾向于线，相对宽阔的容易被视为面。图 3-9 ～图 3-11 所示为点在画面中的作用。

图 3-9　由点构成的画面，放大后是一个个圆点

图 3-10　点可以连成线，也可以叠加成渐变色

图 3-11　整个画面缩小后也可以成为一个点

▶ 3.1.2　点的分类

　　点的基本形态种类很多，可以分为抽象形态与具象形态两大类。抽象形态一般是几何与自由形状；而具象形态则包含人、物、自然景象等图形。

　　不同形状的点给人的视觉心理感受也不同。圆形的点有活泼、跳跃、灵动之感。方形的点有庄重、稳定、阳刚大气之感。三角形或菱形的点有尖锐、冲突、速度、科技之感。弯曲的点有柔美、流畅、动感韵律之感。图 3-12 和图 3-13 所示为点的抽象和具象形式。

图 3-12　抽象的点设计

图 3-13　具象的点设计

▶▶ 3.1.3　点的表现方法与表现效果

不同的工具、不同的纸张画出来的点的效果不同，相同的工具、不同的画法画出来的点的效果也不同。一般来说，面积越小的形，点的感觉越强，面积越大则有面的感觉。不过，越小的点在视觉上的存在感也越弱。点的视觉形象可以是实的，也可以是虚的；可以是正形，也可以是负形，表现出来的效果各不相同。点的轮廓简洁、清晰时效果强有力，反之边缘模糊或中空时效果会显得较弱。大小不同的点处在同一平面上，空间距离感会出现错觉，面积大的感觉近，面积小的就有后退感，即通常所说的"近大远小"。图 3-14 ～图 3-16 所示为点的表现效果。

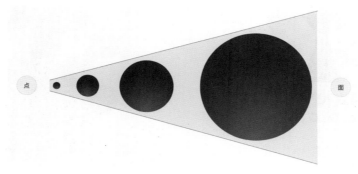

图 3-14　点变大就成了面

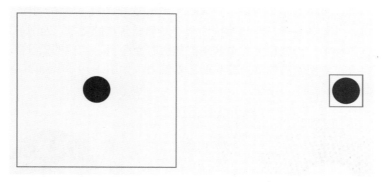

图 3-15　点在不同的空间中给人的感受也不同

图 3-16　点的大小不同，在相同空间中的感受也不同

1. 标志设计中的点元素

标志设计中点的运用主要体现在两个方面：有序的点的构成和无序的点的构成。在今后的标志设计中，可以考虑传统的图案与抽象的点的构成的综合运用，从而设计出更多更好、具有本土特色的标志设计作品，如图 3-17 和图 3-18 所示。

图 3-17　手和圆点组成的树木标识　　　　　　图 3-18　圆点组成的数字 8 标识

从造型设计来看，点是一切形态的基础。在几何学上，点只有位置，没有上、下、左、右的连接性与方向性。而在形态学中，点还具有大小、形状、色彩、肌理等造型元素。点的外形并不局限于圆形一种，也可以是正方形、三角形、矩形及不规则形状等，还可以是文字、阿拉伯数字、英文字母、具象图案等，但其面积的大小必须具备点的特征。尽管在人类远古时期的手工制品表面装饰纹样中，点就已被大量应用。然而时至今日，当代的设计师依然运用着点的多种变异和排列组合，再现着点的令人惊叹的艺术魅力，如图 3-19 和图 3-20 所示。

图 3-19　圆点组成的渐变标识　　　　　　　图 3-20　圆点组成的叠加标识

2. 版式设计中的点元素

版式设计中的点更富于灵活变化，不同的构成方式、大小、数量等都能形成不同的视觉效果。将数量众多的点疏密有致地混合排列，以聚集或分散的方法形成的构图，称为密集型编排；而运用剪切和分解的基本手法来破坏整体形，破坏后形成新的构图效果，则称为分散型编排，如图 3-21 ～图 3-24 所示。

图 3-21　点的不同造型

图 3-22　点的叠加应用

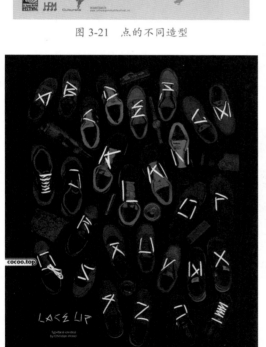

图 3-23　点的平均分配

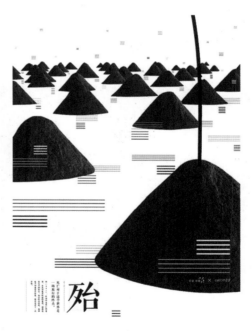

图 3-24　点的空间应用

3. 点在设计中无处不在

点在设计作品中无处不在，在有限的版面中，它能够起到点缀画面的作用。在版式创作中，巧妙地编排众多的点元素，让其有规律地排列组合，使其形成密集型的排列方式，体现出均衡的视觉感，并带来有层次节奏的心理感受，如图 3-25 ～图 3-30 所示。

图 3-25　密集点应用（1）

图 3-26　密集点应用（2）

图 3-27　聚焦点应用

图 3-28　分散点应用

图 3-29　自由点应用

图 3-30　点和面的应用

3.2　线

线是具有位置、方向和长度的一种几何体，可以把它理解为是点在运动后形成的。与点强

调位置与聚集不同，线更强调方向与外形。线在画面中的应用如图 3-31 和图 3-32 所示。

图 3-31　线的构成

图 3-32　线可以指引方向

▶ 3.2.1　线的概念

点的移动产生线。几何学上定义的线没有粗细，只有长度、方向与形状。在视觉表现中则不然，我们可以把各种相对细长的、不具有面或点倾向的形态归为线形。在视觉艺术中，线的形态与表现效果非常丰富，如图 3-33 ～图 3-35 所示。

图 3-33　线组成的文字（1）

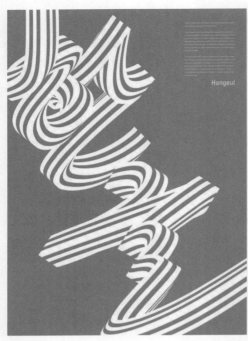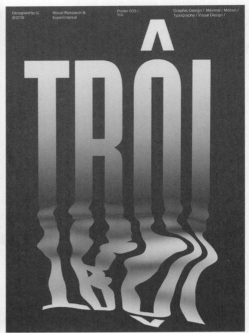

图 3-34　线组成的文字（2）

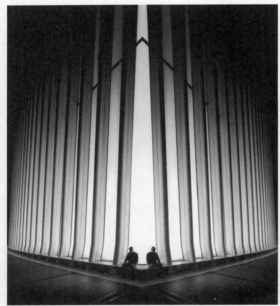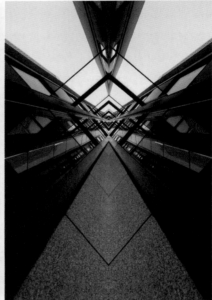

图 3-35　光影构成的透视线

▶▶ 3.2.2　线的分类

　　线的种类可以分为规则形和不规则形，也可以说是自由形态。根据线的形状可以分为直线与曲线。直线包括折线，曲线包括弧线及各种不规则的自由曲线。

直线的形态较为单纯，曲线的形态则十分丰富，不同曲线的表现效果有明显的差异，在使用时要特别注意它们意向的区别，如图 3-36 ～图 3-43 所示。

图 3-36　曲线让人心情愉悦

图 3-37　直线让人心情敞亮

图 3-38　曲线与直线对比

图 3-39　密集点形成的线

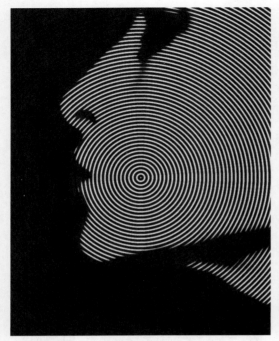

图 3-40　密集线形成的图案

图 3-41　线条围成的形状

图 3-42　线条疏密形成空间

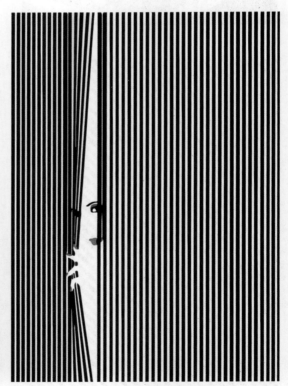

图 3-43　线条变化形成情节

▶▶ 3.2.3　线的表现方法与表现效果

从表现的方法看，借助工具画的线显得十分规矩，徒手画的线自由而富有变化，十分随意。用不同工具画出来的线的感觉是有差异的，相同工具、不同画法画出的线的效果也大相径庭。我们需要了解各种工具表现的效果，大胆尝试新的表现方法，并能灵活运用于创作中。

线的要素遍及绘画、雕刻、设计等各个造型领域，而且越抽象的作品线条的作用越重要。它是物体抽象化表现的有力手段，即使脱离具体的形来观察，线本身依然具有卓越的造型力，只有体会到这些意向，才能在设计中正确地应用线。

线的意向来自于它们自身的形态特征，并非人为可以附加的，所以用心去体味才是最重要的。在观察时不要带着先入为主的观念去对号入座，而应问问自己的内心感受。从一般的意义上讲，直线比较简单、率直；曲线较为柔和、婉转；粗的线厚实、有力；细的线单薄、柔弱。但是意向远非如此简单，以曲线为例，工具画的曲线与徒手画的曲线就大有区别。

除了绘制的线，形与形之间的互相接触或分离也会造成线的感觉不同，所以不直接画线，也可以间接地制造出线的视觉效果。这种线不是人们绘制的实体性的图形，但是它们实实在在地存在于人们的视野中，其表现性一点也不逊色于实体的线，这种非实体、但却真实存在的线，被称为消极的线。在设计中，要认真对待这种线的表现作用，并有意识地创造和运用这种效果，如图 3-44 ～图 3-56 所示。

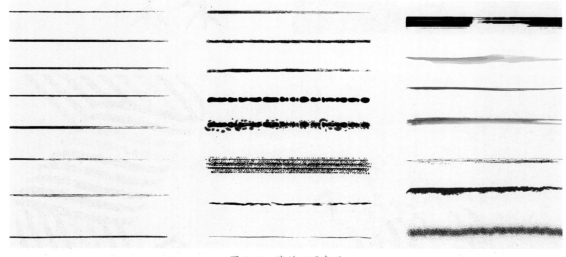

图 3-44　线的不同表现

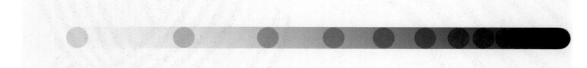

图 3-45　连续点变成线条

图 3-46　线的形态可产生柔美或刚硬的感觉

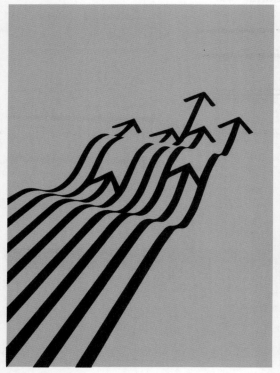
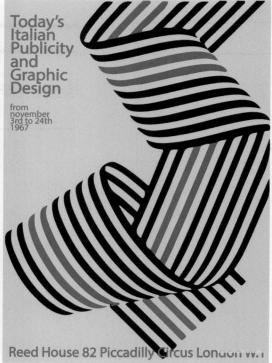

图 3-47　线可以引导视觉方向

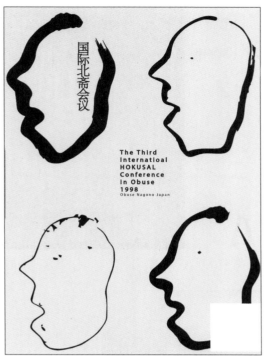
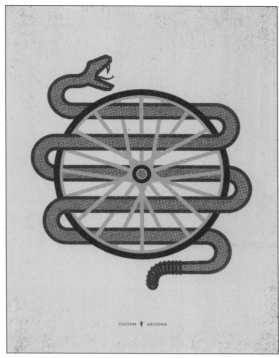

图 3-48　线的粗细可产生远近关系

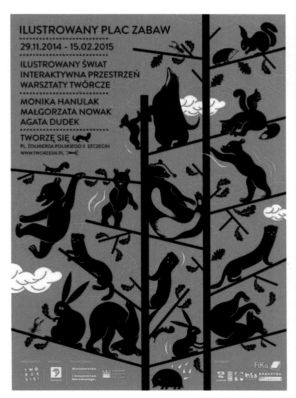

图 3-49　线可以用于版面内容分割

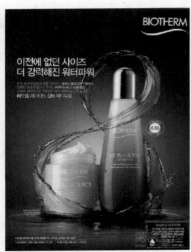

图 3-50　线在产品广告中的应用

图 3-51　横线代表安定、平静和寂静

图 3-52　竖线代表严肃、庄重和高耸

图 3-53　斜线代表运动和活力

图 3-54　曲线代表流动和张力

图 3-55　细线代表敏锐和秀气，粗线代表尺寸和力度

图 3-56　长线代表顺畅和流利，短线代表节奏和急促

3.3　面

　　画面上的"面"是指面积较大的块形，是相对于面积较小的点而言的，这是宏观和微观的概念，如图 3-57 ～图 3-61 所示。

图 3-57　面的种类

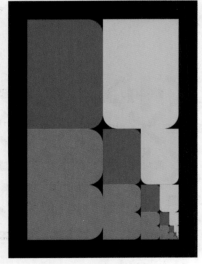

图 3-58　平直的面

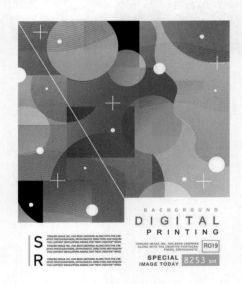

图 3-59　几何曲面

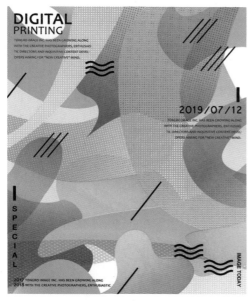

图 3-60 自由曲面

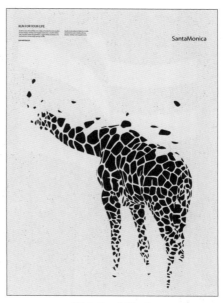

图 3-61 随机面

▶▶ 3.3.1 面的分类

面的形态可以从外轮廓和填充效果两个方面分类。面从外轮廓方面可以分为抽象形态和具象形态。抽象形态的面包括几何形面和自由形面，几何形面有理性、简洁、有序的特征；自由形面具有随意、多变、富有活力的特征。具象形态的面包括人、物、自然景象的图形面。具象形态面的表现效果视其外形不同而不同，如图 3-62 ～图 3-65 所示。

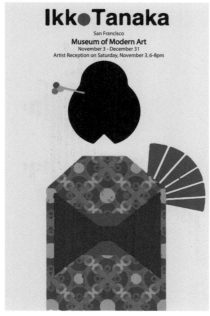

图 3-62 面的填充效果

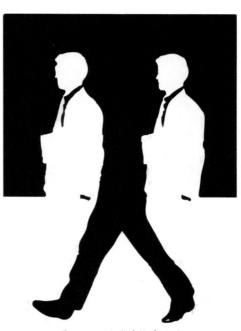

图 3-63 面的外轮廓效果

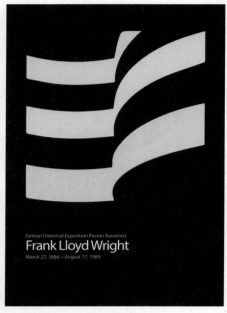

图 3-64　抽象形面

图 3-65　具象形面

　　面从内部填充效果方面可以分为实面和虚面。实面是被颜色填充的平面形，具有充实的体量感，有坚实、稳定的感觉，几何形态的充实的面形有整齐饱满的优点。虚面有多种类型，常见的有封闭线所形成的中空面形、开放线所形成的线集群面形、点聚集形成的面形等。由封闭线形成的面，其轮廓细线越细，面形的感觉越淡薄，反之轮廓线越粗，面形的感觉就越强烈；开放线所形成的线集群面形和点聚集形成的面形都是感觉较弱的面形，体量感不厚重，给人以不确定的感觉，如图 3-66 ～图 3-69 所示。

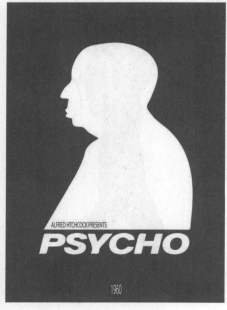

图 3-66　实面

图 3-67　虚面

图 3-68 封闭线轮廓面

图 3-69 开放线轮廓面

▶▶ 3.3.2 面的表现效果

与点和线一样，面也有丰富的表情，这种表情取决于面形的轮廓及其内部质感。轮廓所决定的面的表情与线的意象有关，直线型的轮廓庄重、严肃、有力度；几何曲线形的轮廓饱满、圆润、有张力；自由曲线形的轮廓柔和、随性、富有变化。

面的内部质感决定了意象，主要由所模拟的肌理效果左右，如柔软、粗糙、坚硬、细腻、光滑、蓬松等，如图 3-70 ～图 3-76 所示。

图 3-70 平直面代表稳重、安定和秩序

图 3-71　斜面代表锐利、明快和简洁

图 3-72　几何曲面代表完美、对称和亲近

图 3-73　自由曲面代表柔软、活泼和个性

图 3-74　随机曲面代表偶然、自然和未知

图 3-75　面和点之间可以相互转换

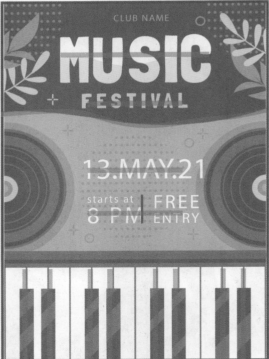

图 3-76　面和线之间可以相互转换

综上所述，点、线、面是可以相互转化的。点的面积扩大了可以变为面，面积缩小了可以变成点；线形延展到一定宽度就表现为面，缩短到一定程度就是点；众多的点能够连接成线，也能聚集成面；密集的线群也可以形成面的感觉；一块小的面形在大的面形的对比下，在视觉效果上会退化为点。所以在表现中，要注意点、线、面之间的相对性，要看它们在画面中的对比效果。这种互为转化的特点也可以用来制造有趣的视觉效果。

点和点会相互吸引，距离较近的点的引力比距离较远的点更强，在大小不同的两个点之间，小点会被大点吸引过去。有规律地排列点，会形成线的感觉并产生方向感。

点和线通过巧妙的构成可以表现凹凸的变化及其他复杂的立体感，现代印刷技术就是用无数的点聚集成图像的，将印刷品的影像放大便可清晰地看到，其中密集地布满了点。点密集的地方颜色浓，而点稀疏的地方颜色淡。

海报招贴设计单纯从形的方面分类，可以归纳为点形、线形和面形，并且它们的归属与对比有关，是可以相互转化的。

3.4　形与空间的关系

在自然界中，人们常把有视觉特征的外形的物体称为形象，所有的形象存在都需要空间。形象所占据空间的位置及其在空间中的位置关系，是形象在视觉空间的表现形态。在海报招贴设计中，空间只是一种假象，它是平面内图形体系的形成，给人视觉上造成不同的空间变化。这仅仅是一种视觉上的错觉，本质还是平面的。

▶ 3.4.1　正负形

正负形又称为鲁宾反转图形，是指正形和负形轮廓相互借用、相互适合、虚实转换、巧为一体的图形。它们彼此以对方的边缘为轮廓，相互依存、相互连接、相互制约、相互显隐，使图、地两形呈现出一种特殊的组合形式，使图形出现双重意向，体现出不同意义画面的图地关系。黑色称为"正形"（也被称为"图"），白色称为"负形"（也被称为"地"）。

设计史上最著名的正负形图形表现形式就是"鲁宾之杯"了。在 1915 年以鲁宾 (Rnbin) 的名字来命名，所以又被称为鲁宾反转图形。图中首先让人看到的是画面中白色的杯子。然而，如果人们的视线集中在白色的负形上，又会浮现出两个人的脸形，设计师利用图地互换的原理，使图形的设计更加丰富完美，如图 3-77 ～图 3-79 所示。

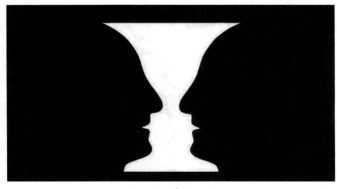

图 3-77　鲁宾之杯

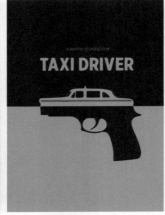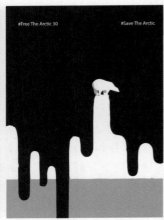

图 3-78 正负形（1）

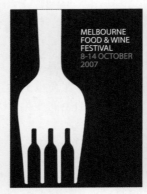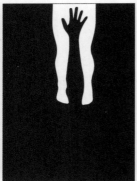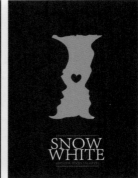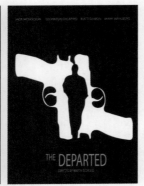

图 3-79 正负形（2）

3.4.2 图地反转

在海报招贴设计中，要充分运用好"图"与"地"的关系，抓住重点，突出主体图形，这就需要更加深刻地认识图、地之间的关系和特征比较，把握容易成为图形的条件，如图 3-80 和图 3-81 所示。

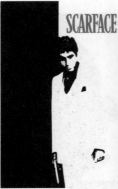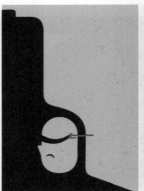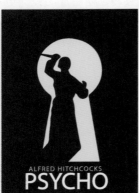

图 3-80 图地反转

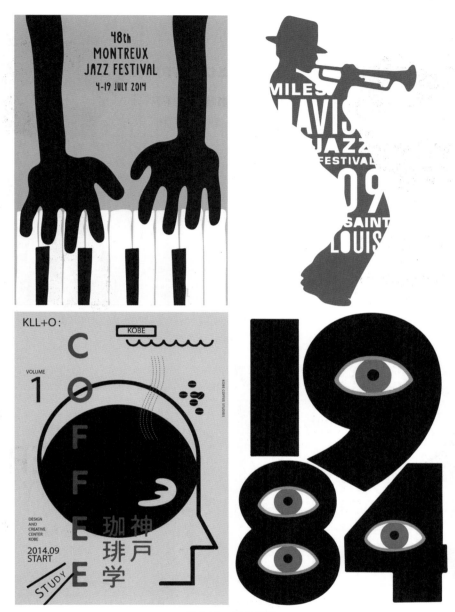

图 3-81　形与空间

　　总之，正确利用好"图"与"地"的关系，掌握好图形的形状和突出条件，在平面设计运用中非常重要。理解了这些原理，并根据设计主题和内容的不同加以灵活运用，能够让你创作出更多的优秀作品。

▶ 3.4.3　图与空间的应用

　　在海报招贴设计中，无论是招贴、书籍、杂志、包装、DM 广告还是商业海报等，都需要进行版面排版设计，而排版中首先涉及的就是图地关系；其次是排版中图形的安排，可以运用图形形成和突出的条件达到醒目、有冲击力的效果，如图 3-82 ～图 3-87 所示。

图 3-82　电商广告应用

图 3-83　插画广告应用

图 3-84　正负形 Logo 设计应用

图 3-85　电影海报应用

图 3-86　艺术作品应用

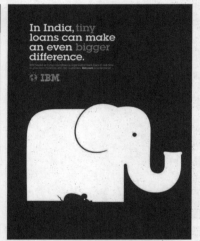
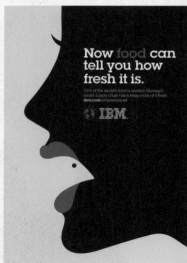
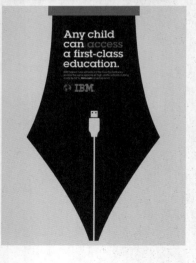

图 3-87　产品广告应用

3.5　形与形的关系

海报招贴设计是由一组重复的或彼此有关联的"形"构成的，这些"形"称为基本形。基本形由一组相同或相似的形象组成，在画面内部起到统一的作用。基本形设计以简为宜。基本形有助于设计的内部统一，在海报招贴设计中占有举足轻重的地位，包括点、线、面。基本形的形状、大小、色彩和肌理受方向、位置、空间和重心的制约。

▶ 3.5.1　基本形的组合

在基本形与基本形相遇时，就会产生各种不同的关系供设计者选择，创造出更多形态，如图 3-88 所示。

- 并列关系：形象与形象保持距离而互不接触。
- 相遇关系：形象与形象之间的边缘恰好接触。
- 融合关系：一个形象与另一个形象重合，融成一个新的形象。
- 减缺关系：一个形象减缺另一个形象，形成一个新的形象。
- 复叠关系：一个形象覆盖在另一个形象上，产生上与下、前与后的空间关系。
- 透叠关系：一个形象与另一个形象重合，既保留原形态的边缘线，又丰富了再造型的视觉效果。
- 差叠关系：形象与形象相互叠置而相减缺，形成一个新的形象。
- 重合关系：形象与形象相互重合在一起。

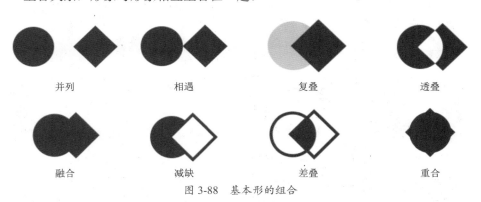

| 并列 | 相遇 | 复叠 | 透叠 |
| 融合 | 减缺 | 差叠 | 重合 |

图 3-88　基本形的组合

▶ 3.5.2　单形的群化

单形的群化是指，在设计出了一个新的单形的前提下，再使用这个单形为造型要素，进行方向、位置、大小等变化的组织，构成视觉效果完全不同的新图形。单形的群化既可以是比较随意的自由构成，也可以靠比较规律性的原则构成，如图 3-89 所示。

群化构成的基本要领如下。

- 群化构成要求简练、醒目，所以单形的数量不宜过多。
- 单形的群化构成要紧凑、严密，相互之间可以交错、重叠、透叠，避免松散。
- 构成的群化图形要完整、美观，为此，应该注意外形的整体效果。
- 注意画面的平衡和稳定。

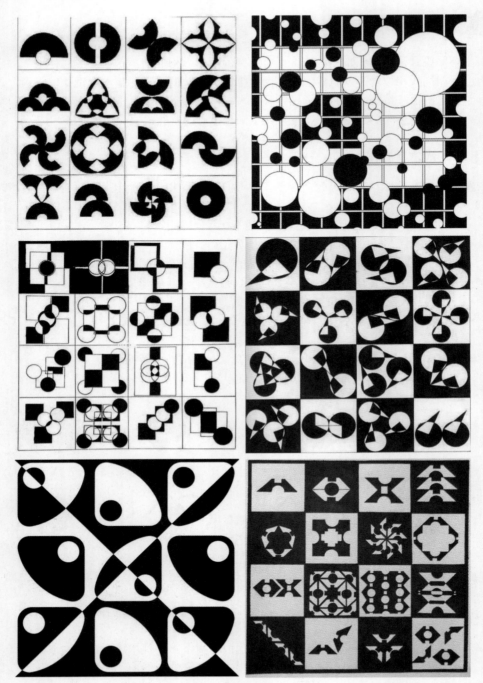

图 3-89　单形的群化图案

▶▶ 3.5.3　形组合的应用

在海报招贴设计领域，形是空间中的图像；在画面中，形则是借以表达意图的视觉元素，它是表达设计师意图的主要手段，是海报招贴设计的基本单位，如图 3-90～图 3-97 所示。

图 3-90　并列

图 3-91　相遇

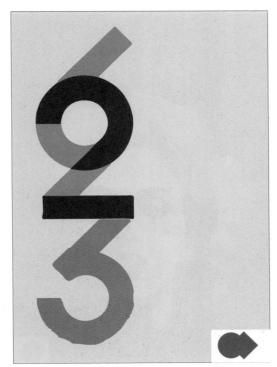

图 3-92　融合

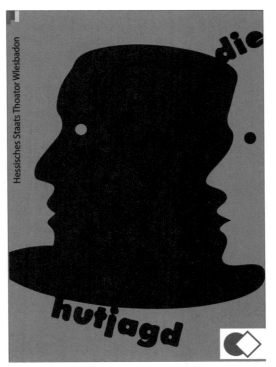

图 3-93　减缺

图 3-94　复叠

图 3-95　透叠

图 3-96　差叠

图 3-97　重合

第4章
海报招贴的色彩设计

在这个视觉冲击的时代，一张海报的吸引力往往取决于其第一眼的色彩表现。色彩设计不仅仅是一种视觉艺术，更是一种无声的语言，能够传递情感、表达主题并吸引目标观众。本文将探讨如何在海报招贴中运用色彩设计的魔法，以创造出令人难忘的视觉作品。

4.1　海报招贴的色彩概念

在众多视觉元素中，色彩是最能迅速吸引人们注意力的元素之一。一个鲜艳的颜色或者一种与众不同的色彩搭配，能够让海报在众多竞争对手中脱颖而出。例如，使用高饱和度的红色或黄色可以立即吸引观众的目光，因为这些颜色在自然界中往往与危险或重要事件相关联，能够引起人们的警觉。

▶ 4.1.1　色彩与情感

色彩能够激发人的情感反应，这是因为不同的颜色常常与特定的情绪和记忆相关联。设计师通过巧妙的色彩选择，可以操纵观众的情绪，从而传达正确的信息。例如，蓝色通常与平静和信任相关，适合用于金融或医疗行业的海报；而橙色则给人以活力和创造力的感觉，适合用于创意产业的宣传材料。

▶ 4.1.2　色彩与品牌形象

色彩还是构建品牌形象的关键因素。一个品牌的颜色方案可以成为其识别的标志，帮助消费者在众多品牌中快速识别出该品牌。例如，可口可乐的红色和白色，或者星巴克的绿色和棕色，都已经深入人心，成为品牌的一部分。在海报设计中，保持一致的品牌色彩可以强化品牌

识别度，增强消费者的品牌忠诚度。

▶ 4.1.3 色彩与信息传达

色彩还能够辅助信息的传达。通过对比色的使用，设计师可以突出重要信息，引导观众的视线流动。例如，使用暖色调的背景与冷色调的文字可以创造对比，使得文字信息更加醒目。此外，色彩还可以用于区分不同类型的信息，使海报的内容更加有层次和易于理解。

4.2 色彩心理学在海报招贴中的应用

色彩能够直接影响人们的情绪和行为。海报招贴作为一种迅速传递信息的媒介，其色彩的选择和应用背后蕴含着深刻的心理学原理。下面将介绍色彩心理学如何在海报招贴设计中发挥作用，以及设计师如何利用这些知识来创造更有影响力的作品。

▶ 4.2.1 色彩心理学基础

色彩心理学是研究色彩如何影响人的情绪和行为的科学。不同的颜色会激发不同的情绪反应，例如红色通常与激情、能量和紧急情况联系在一起，而蓝色则给人以平静、信任和专业的感觉，绿色象征着自然、生长和健康，黄色则常常让人联想到快乐和活力。

▶ 4.2.2 海报招贴中的色彩应用

在海报招贴设计中，色彩的选择必须与信息传达的目的相匹配。例如，一家健身房的招贴可能会使用明亮的红色和橙色来激发潜在顾客的能量和动力，而一个环保活动的海报可能会选择绿色和蓝色来强调自然和可持续性的重要性。

案例：HOTSALE 游戏海报设计

设计构思：在一个由 HOTSALE 统治的宇宙中，存在着一个神奇而生动的世界。在这里，最迷人、最充满活力的生物被赋予了生命，每一个都在优惠生态系统中扮演着关键角色。在这个王国里，美丽的植物从土壤中生长出来，每一株都象征着一种设计意图，它们的花朵在一场色彩斑斓和诱人承诺的展示中绽放，如图 4-1～图 4-4 所示。

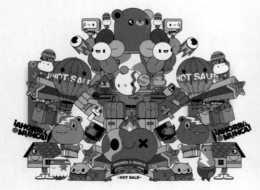
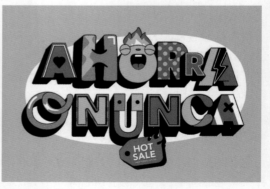

图 4-1　HOTSALE 游戏海报设计

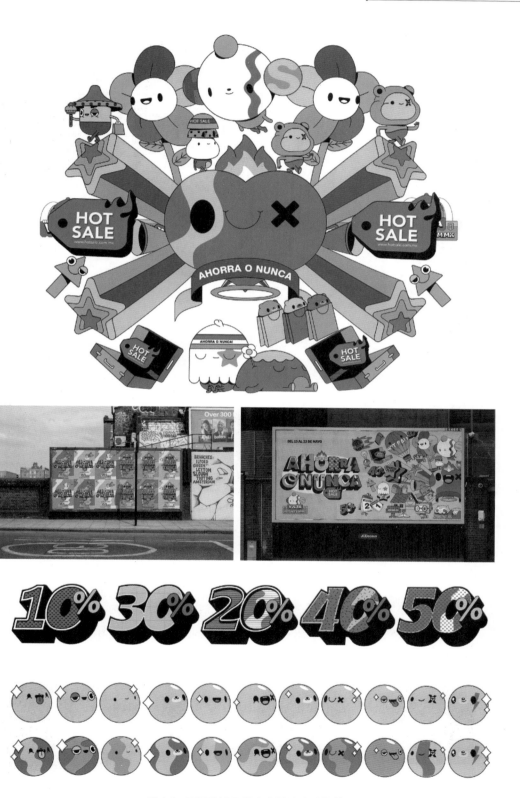

图 4-2 HOTSALE 游戏海报的应用场景

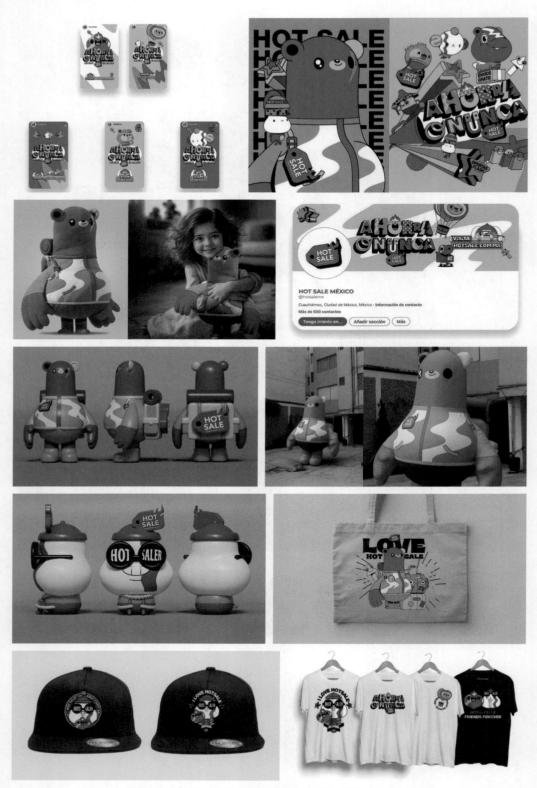

图 4-3　HOTSALE 游戏周边设计（1）

图 4-4　HOTSALE 游戏周边设计（2）

4.3 红色在海报招贴设计中的应用

在五彩斑斓的色彩世界中，红色无疑是最为醒目和引人入胜的一种。它不仅是色彩的王者，更是情感的传递者和视觉的焦点所在。在海报招贴设计领域，红色的运用不仅能够吸引观众的目光，还能传递出强烈的信息和情感。下面将介绍红色在海报招贴设计中的应用，以及它是如何影响观众的感知和行为的。

▶ 4.3.1 红色的视觉冲击力

红色是一种极具视觉冲击力的颜色，它能够在众多颜色中脱颖而出，迅速吸引人们的注意力。在海报招贴设计中，设计师常常利用红色的这一特性来突出重要的信息或产品特点。无论是在商业广告、文化活动宣传还是公益广告中，红色都能够有效地提升信息的可见度，使海报招贴在短时间内传达核心内容。

▶ 4.3.2 红色的情感表达

红色不仅是一种颜色，它还承载着丰富的文化和情感内涵。在不同的文化背景中，红色代表着热情、活力、爱情、危险等多种情感和状态。在海报招贴设计中，设计师可以根据不同的主题和目的，巧妙地运用红色来激发观众的情感共鸣。例如，在情人节或春节的主题海报中，红色能够营造出温馨喜庆的氛围；而在警示或紧急事件的招贴中，红色则能够引起人们的警觉和紧迫感。

▶ 4.3.3 红色的视觉层次与对比

在海报招贴设计中，将红色与其他颜色进行对比可以创造出鲜明的视觉层次感。设计师通过调整红色的明暗、饱和度，以及与其他颜色的搭配，可以产生不同的视觉效果。例如，红色与白色的对比可以产生清新、简洁的感觉；而红色与黑色的对比则更加强烈、有力。这种视觉上的对比不仅增强了海报招贴的吸引力，也有助于信息表现的层次分明和清晰传达。

▶ 4.3.4 红色的品牌识别

在品牌传播中，红色常常被用作企业的标志性颜色，因为它能够在消费者心中留下深刻的印象。许多知名品牌，如可口可乐、乐高、Netflix 等，都采用红色作为其品牌形象的一部分。在海报招贴设计中，使用一致的红色可以帮助观众快速识别品牌，建立起品牌忠诚度。红色作为一种强大的视觉元素，在海报招贴设计中扮演着至关重要的角色。它不仅能够吸引观众的注意力，还能够传递情感，创造视觉层次，并增强品牌识别度。设计师通过对红色的巧妙运用，可以赋予海报招贴更深层次的意义，使其成为有效沟通和传播的强有力工具。在未来的设计实践中，红色将继续以其独特的魅力，为海报招贴设计增添无限可能。

案例：艺术品展会画册版式设计

盐田千春（Chiharu Shiota，生于 1972 年）是一位出生于日本、居住在柏林的艺术家，她在埃斯波现代艺术博物馆（EMMA）创作了一件大型、迷宫般的装置艺术作品，由交错拉伸的红色丝线网络组成，该展览完成后设计了一本红色画册。通过画册设计，能够触及那些在意识层面上无

法直接达到的情感或记忆。委托方希望为展览创造一种外观，以加深对艺术作品和博物馆的整体体验。这种外观重复了展览的主题，同时也让艺术本身更加突出，如图 4-5 和图 4-6 所示。

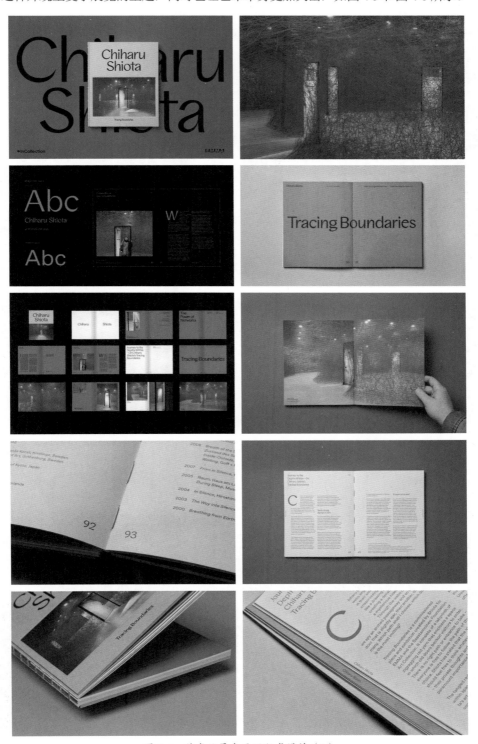

图 4-5　艺术品展会画册版式设计（1）

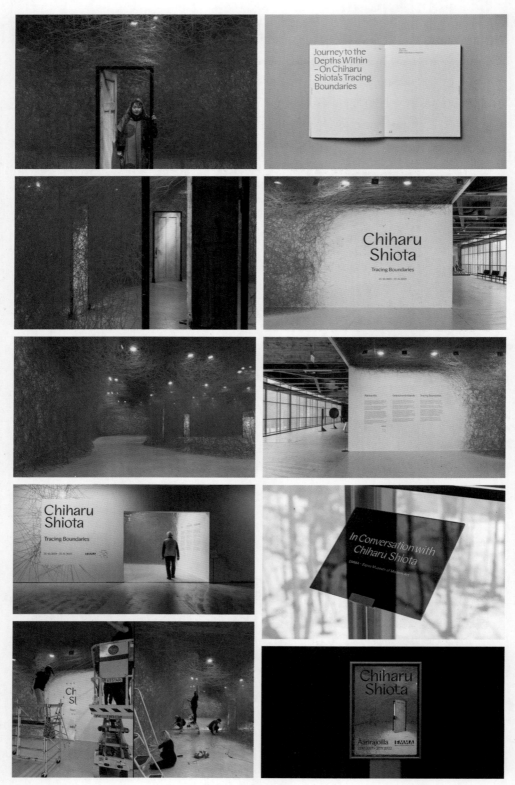

图 4-6　艺术品展会画册版式设计（2）

4.4 黄色在海报招贴设计中的应用

黄色以其独特的明亮度和温暖感，总能在视觉上给人以强烈的冲击力和吸引力。在海报招贴设计中，黄色的应用不仅能吸引观众的目光，还能传递出积极、乐观的信息。下面将介绍黄色在海报招贴设计中的应用，以及如何巧妙地利用这一色彩来提升设计的视觉效果和传达力。

▶ 4.4.1 黄色的视觉特性

黄色是光谱中最明亮的颜色之一，它通常与阳光、活力和快乐联系在一起。在色彩心理学中，黄色代表着乐观、创意和沟通，这使得它在设计中成为了一种能够激发人们情绪和注意力的颜色。在海报招贴设计中，黄色可以作为一种强有力的视觉元素，引导观众的视线，突出重要信息，或者创造一个温馨、友好的氛围。

▶ 4.4.2 黄色在海报招贴中的应用方式

在探讨应用之前，首先需要了解黄色的象征意义和它对人的心理影响。黄色通常象征着阳光、活力和快乐，能够激发人们的积极情绪，提升精神饱满感。同时，黄色也是一种引人注目的颜色，能够在众多色彩中脱颖而出，快速吸引观众的视线。

1. 焦点突出

在海报设计中，使用黄色可以突出重要的信息或元素，如促销信息、品牌 Logo、主要活动等，使其成为视觉焦点。

2. 色彩对比

黄色与其他颜色（如蓝色、紫色）能够形成鲜明对比，可以增强视觉冲击力，使海报更加醒目。

3. 情绪传递

根据海报的主题和目的，黄色可以用来传达积极向上、青春活力或温馨家庭的氛围。

4. 层次分明

通过调整黄色的明度和饱和度，可以为海报设计创造出丰富的层次感，增加视觉的立体效果。

5. 黄色的创新应用案例分析

环保主题海报：使用明亮的黄色来代表阳光和自然，与绿色相搭配，能够传递出环保和生态的和谐理念。

音乐节宣传：在音乐节的宣传海报中，黄色可以营造出欢快的节奏感，与音乐的活力相契合。

儿童活动招贴：黄色常用于与儿童相关的招贴，因为它能够引起孩子们的兴趣，传达出快乐和无忧无虑的感觉。

6. 黄色应用的注意事项与最佳实践

虽然黄色具有很强的视觉吸引力，但过度使用或不当搭配也可能导致视觉疲劳或信息传递不清晰。因此，设计师在应用黄色时应注意以下几点。

控制用量：避免大面积使用黄色，以免造成视觉上的压迫感。

色彩搭配：合理搭配互补色或邻近色，以形成和谐的视觉效果。

信息平衡：确保黄色的使用不会分散观众对主要信息的注意。

案例：比萨品牌设计

黄色作为一种温暖而充满活力的色彩，在海报招贴设计中拥有不可替代的地位。通过巧妙

地加以应用，黄色不仅可以提升设计的吸引力，还能够有效传达出设计师想要表达的信息和情感。在创意与规范之间寻找平衡，黄色将在海报招贴的艺术舞台上绽放出最耀眼的光芒，如图4-7～图4-9所示。

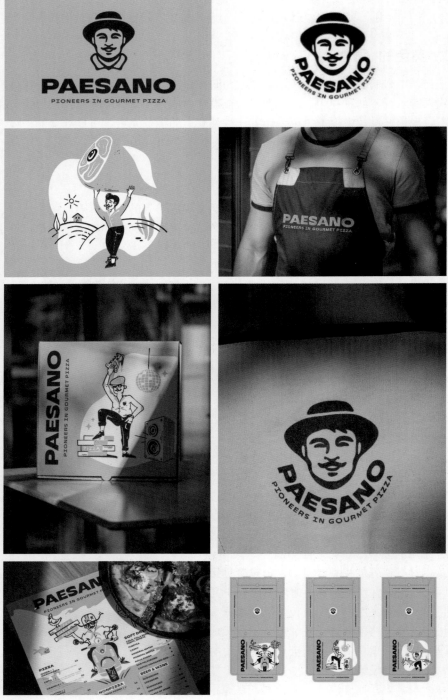

图 4-7　比萨品牌设计（1）

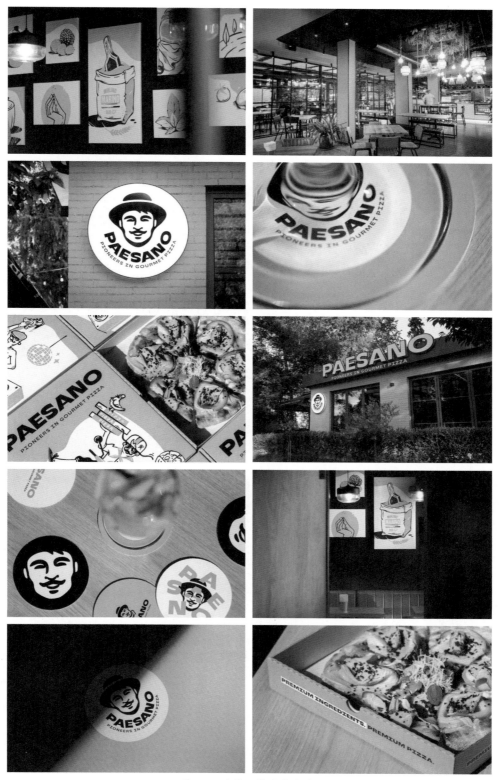

图 4-8　比萨品牌设计（2）

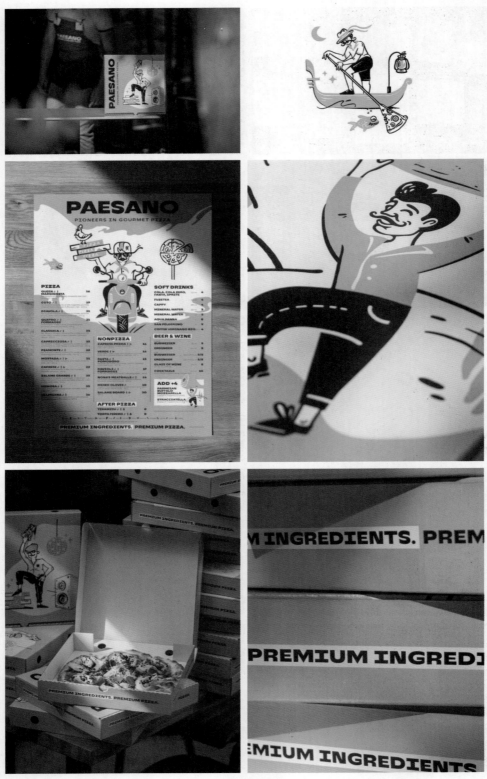

图 4-9　比萨品牌设计（3）

4.5 蓝色在海报招贴设计中的应用

蓝色以其独特的魅力和多样的象征意义，成为设计师手中的重要棋子。在海报招贴设计中，蓝色不仅仅是一种颜色，它承载着情感，传递着信息，更是一种无声的语言，能够深刻地影响观众的视觉体验和心理感受。

▶ 4.5.1　蓝色的色彩心理学

蓝色，作为一种冷色调，常常与宁静、智慧、清新和专业等词汇联系在一起。它能够激发人们的想象力，带来平静和安宁的感觉。在心理学上，蓝色有助于降低血压、减缓心跳，因此常被用于医疗、金融等行业的视觉传达中，以传递信任感和稳定感。

▶ 4.5.2　蓝色在海报招贴设计中的应用原则

蓝色在海报招贴设计中不仅是一种颜色，更是一种策略。通过对蓝色心理学的理解、应用原则的掌握，以及与其他色彩的巧妙搭配，设计师可以创造出既有视觉吸引力又能有效传递信息的海报招贴。蓝色，这个海报设计中的鲜明之选，将继续在创意的海洋中航行，引领着设计的趋势与潮流。

1. 引导注意力

在海报招贴设计中，蓝色通常用于吸引观众的注意力。通过对比或重点突出的方式，蓝色可以引导观众的视线，使其关注到海报的关键信息。

2. 营造氛围

蓝色可以根据其不同的明度和饱和度，营造出多种氛围。深蓝色显得稳重而神秘，适合高科技产品或高端品牌的推广；浅蓝色则给人以轻松愉悦的感觉，适合旅游、儿童产品等领域。

3. 传递信息

蓝色在文化中具有丰富的象征意义，设计师可以利用这些象征意义来传递特定的信息。例如，在环保主题的海报中，蓝色可以代表清新的空气和清洁的水资源。

▶ 4.5.3　蓝色与其他色彩的搭配

在海报招贴设计中，蓝色与其他色彩的搭配同样重要。蓝色与暖色调如橙色、红色相搭配，可以形成鲜明的对比，增强视觉冲击力；而与白色、灰色等中性色搭配，则能够营造出简洁、现代的风格。

▶ 4.5.4　蓝色创新案例分析

为了更深入地理解蓝色在海报招贴设计中的应用，下面来分析一些成功的案例。例如，某科技产品的海报采用了深蓝色背景，配以银色的线条和文字，传递出科技感和未来感；一家旅游公司则可能选择天空蓝和海水蓝的组合，让人联想到度假的轻松与自由。

案例：BLUMART 品牌设计

BLUMART 是一家在俄罗斯处于领先地位的家居装饰和瓷砖零售商，以其现代和独特的市场定位而著称。BLUMART 代表着一种现代零售模式，为俄罗斯市场带来独一无二的购物体验。公司的核心理念是通过持续发展和业务扩张，进入具有潜力的市场，如图4-10所示。

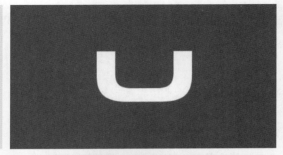

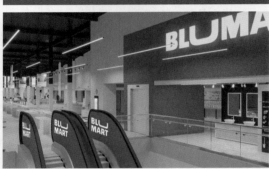

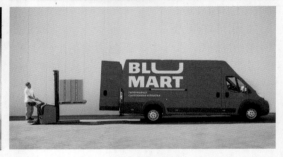
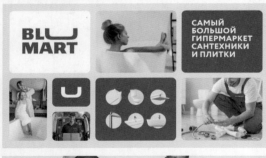
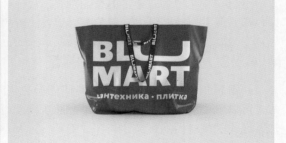
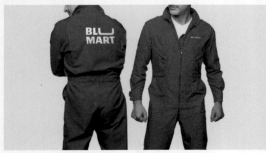

图 4-10　BLUMART 品牌设计

4.6 绿色在海报招贴设计中的应用

绿色，作为自然界中最为普遍和宁静的颜色，其在海报招贴设计中的应用不仅仅是一种视觉装饰，更是一种理念和态度的象征。

4.6.1 绿色的象征意义

绿色常常让人联想到生机勃勃的景象，如新生的嫩叶、茂盛的森林等，它代表着生命、健康、和平与安宁。在心理上，绿色能够给人以放松和安心的感觉，有助于缓解压力和疲劳。因此，在海报招贴设计中运用绿色，可以有效地吸引观众的目光，同时传达出积极向上的信息。

4.6.2 绿色在海报招贴设计中的应用策略

绿色在海报招贴设计中的应用，不仅仅是一种色彩的选择，更是一种情感和理念的传达。它能够激发人们对自然美好的向往，也能够为商业信息增添一份信任与亲和力。在未来的设计实践中，绿色将继续以其独特的魅力，成为海报招贴设计中不可或缺的一抹亮色。

1. 强调自然主题

在环保、旅游或与农业相关的海报招贴中，绿色的应用尤为广泛。设计师可以通过不同深浅的绿色，营造出自然的层次感，强化主题的自然属性。

2. 营造和谐氛围

绿色作为一种温和的色彩，可以用来平衡海报中的其他鲜艳色彩，使整体设计更加和谐。在色彩搭配上，绿色与黄色、蓝色等颜色相结合，可以产生清新脱俗的视觉效果。

3. 引导视觉焦点

在海报招贴中，绿色可以作为一种引导色，通过绿色的线条、图形或背景，引导观众的视线关注到重要的信息或图像上。

4. 传递品牌理念

对于倡导绿色环保的品牌来说，绿色是其形象的重要组成部分。在海报招贴中使用绿色，可以有效地传达品牌的环保理念，树立积极的品牌形象。

4.6.3 绿色理念在海报招贴设计中的创意

绿色理念在海报招贴设计中的创意表现形式多样，它们或通过自然元素的融合，或通过色彩的艺术运用，或通过文字与图像的结合，甚至是引入互动性，都能有效地传达环保的信息。这些设计不仅仅是视觉上的享受，更是对观众的一种启发和教育，它们鼓励人们关注环境问题，采取行动，共同创造一个更加绿色、可持续的未来。

案例 1：自然与和谐的融合

在这个案例中，设计师采用了一种将自然元素与和谐设计理念相结合的方法。海报的背景是一片繁茂的森林，而在这片森林的中心位置，设计师巧妙地放置了一个用树叶组成的地球图案。这个设计不仅传达出保护自然的信息，还通过树叶的形状和排列，形成了一个视觉上的焦点，引导观众的目光聚焦于地球这一核心主题，如图 4-11 所示。

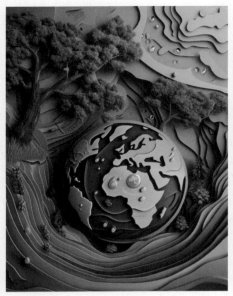

图 4-11　自然与和谐的融合

案例 2：色彩运用的艺术

色彩是设计中最直接的情感表达方式。在这个案例中，设计师选择了绿色系作为主色调，并通过不同深浅的绿色搭配，营造出一种清新、生机勃勃的氛围。这幅海报的主题是推广一款新型环保材料，设计师巧妙地将这种材料的特性以抽象化的图形展现出来，同时在图形中融入了叶脉的纹理，既美观又富有意义，如图 4-12 所示。

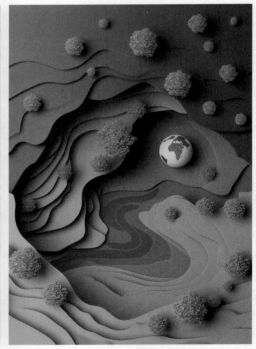

图 4-12　色彩运用的艺术

案例 3：文字与图像的结合

在这个案例中，设计师通过文字与图像的结合，传达了节能减排的重要性。海报的主体是一张正在融化的冰川图片，而在冰川的上方，则用英文字体进行排版装饰（寓意为"每一度电都至关重要"）。这种设计直接而有力，它不仅展示了气候变化的紧迫性，还鼓励人们在日常生活中采取具体行动，如图 4-13 所示。

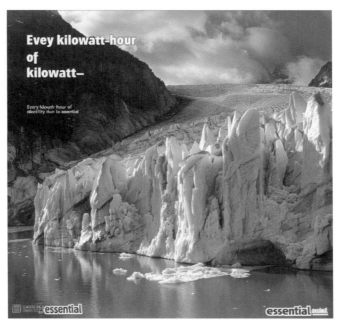

图 4-13　文字与图像的结合

案例 4：互动性的引入

互动性是现代设计中的一个新趋势。在这个案例中，设计师创造了一个可互动的绿色海报招贴。海报上有关于环保知识的小测试和游戏。这种设计不仅吸引了观众的参与，还在娱乐中传递了环保信息，如图 4-14 所示。

图 4-14　互动性的引入

4.7 黑白色调在海报招贴设计中的应用

黑与白以其独特的魅力和永恒的经典之美，成为设计师们不可或缺的工具。它们不仅是色彩的基础，更是情感和视觉传达的重要媒介。在海报招贴设计中，黑白色调的应用不仅能够创造出强烈的视觉冲击力，还能够传递出深刻的内涵和情感。

▶ 4.7.1 黑白色调的视觉特性

黑色，作为一种最深沉的颜色，象征着权威、力量和神秘。而白色则代表着纯洁、和平与简约。这两种颜色的对比，能够在视觉上形成最为直接的冲击力。在海报招贴设计中，黑白色调可以有效地引导观众的视线，突出重点信息，同时减少色彩的干扰，使得信息的传递更加清晰明了。

▶ 4.7.2 黑白色调的情感表达

黑白色调在情感上的表达力非常强。黑色往往与严肃、悲伤或压抑的情绪联系在一起，而白色则给人以宁静、安详的感觉。设计师通过巧妙地运用黑白色调，可以在不借助其他颜色的情况下，传递出设计的主题和情感。例如，在纪念性的活动海报中，黑白色调的使用可以营造出庄重肃穆的氛围。

▶ 4.7.3 黑白色调在构图中的应用

在海报招贴设计中，黑白色调的运用也是一种构图技巧。通过黑白灰的层次变化，设计师可以创造出空间感和深度感，使得平面设计作品也能够呈现出立体效果。此外，黑白色调的线条和形状可以简化复杂的图像，使设计更加简洁有力。

▶ 4.7.4 黑白色创意案例分析

黑白色不仅仅是色彩的一种简化，它更是一种特殊的设计语言，能够在不同的文化和观众之间建立起一种普遍的情感共鸣。下面将通过分析几个创意案例，探讨黑白色在海报招贴设计中的应用和效果。

在许多著名的海报招贴设计中，黑白色调的运用都给人留下了深刻的印象。例如，电影《辛德勒的名单》的海报，以黑白影像展现了战争的残酷和人性的光辉，如图4-15所示。而在一些时尚品牌的招贴中，黑白色调则展现出了高级感和现代感，吸引了大量追求简约风格的消费者。

黑白色调通常与经典、复古、简约等概念联系在一起。它们能够激发出深沉、严肃、纯粹的情感反应。在海报设计中，黑白色调的应用往往能够使信息传达更为直接，去除色彩的干扰，让观众的注意力集中在图像的内容和结构上。例如，一张以黑白为主色调的音乐会海报，通过明暗对比和线条的运用，可以营造出一种神秘而古典的

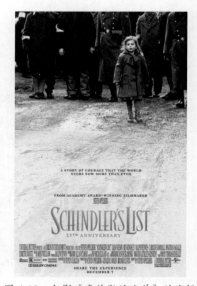

图 4-15 电影《辛德勒的名单》的海报

氛围，从而吸引目标观众的注意力。

案例：HONE&SHARPEN 品牌设计

Hone-Sharpen 是一家生产道具的老牌公司，其历史可以追溯到近 3 个世纪前，它见证了现代厨具制造技术的发展和演变。作为一个历史悠久的品牌，HONE&SHARPEN 始终致力于技术创新和产品质量的提升，以保持其市场领先地位，如图 4-16 和图 4-17 所示。

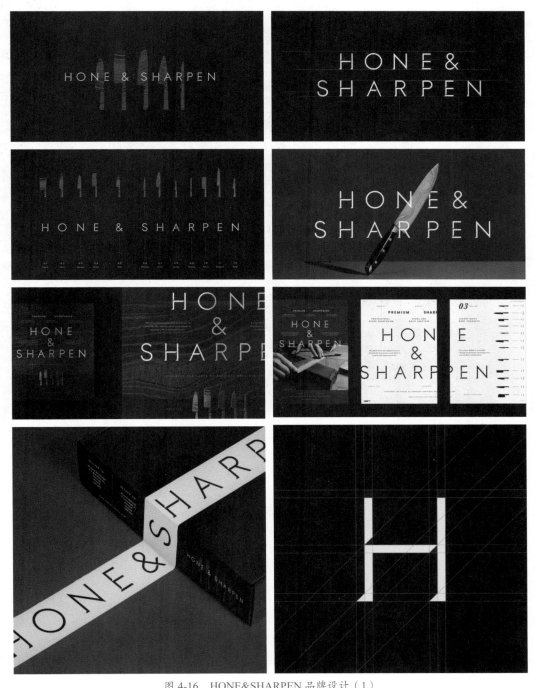

图 4-16　HONE&SHARPEN 品牌设计（1）

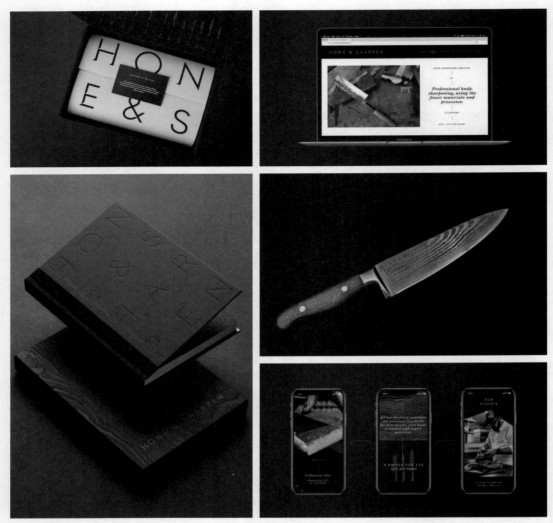

图 4-17　HONE&SHARPEN 品牌设计（2）

第5章
海报招贴设计的构建

设计的目的和形式不同，相应的对空间的设计要求也不同，如海报招贴设计要求图面中的元素安排主题突出、虚实相间；而标志设计则要求设计元素整体紧凑。分割和打散重组是设计中非常重要的方法，如图 5-1 和图 5-2 所示。

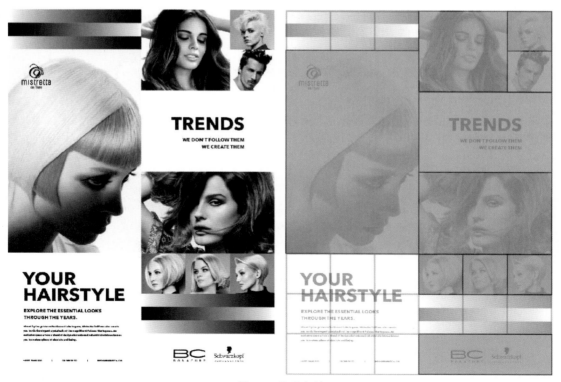

图 5-1　版面分割

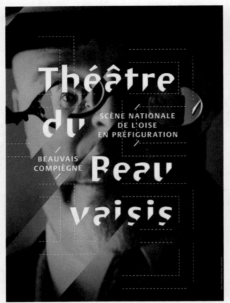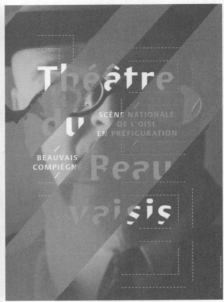

图 5-2　版面打散重组

5.1　分割设计

把图面空间根据需要进行划分并作适当安排，就是分割。分割就是划分平面空间的区域，以确定它们合理的比例和形态。分割是版面设计、编排设计的基础。

5.1.1　分割的目的

分割构成的目的有时是从无形到有形，也就是利用分割构成创造新的形象。平面空间内部本来是无形的，利用分割把空间划分成若干规则或不规则的区域，再填充不同的元素，形成一个新的统一整体。让无形的平面空间呈现出有形的二维图案，这是分割构成的其中一个目的。

5.1.2　分割的特点

依据数理逻辑分割创造出来的造型空间，有以下几个明显的特点。

（1）分割合理的空间表现明快、直率且清晰。

（2）分割线的限制使人感到处于井然有序的空间里，形象更集中、更有条理。

（3）有条不紊的画面分割具有较强的秩序性，给人冷静和理智的印象。

（4）渐次的变化过程，形成富有韵律的秩序美感。

5.1.3　分割的方式

分割构成的方式可以分为等形分割和等量分割两种形式。

1. 等形分割

分割后空间的各个组成部分形态相同、面积相同，相邻形可以有选择地加以合并，画面整齐，有明显的规律性骨格，如图 5-3 所示。

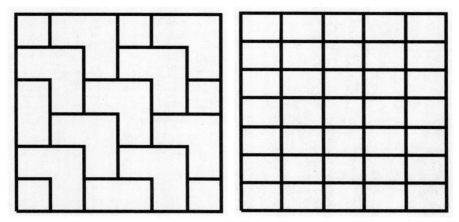

图 5-3　等形分割

2. 等量分割

分割后的各个部分形态可以不同，但面积比例一样，给人以均衡、安定的感觉，如图 5-4 所示。

图 5-4　等量分割

5.2 打散重组设计

在设计中，一个新想法是旧成分的新组合，没有新的成分，只有新的组合。所以，设计中每个方面的创新、突破都是旧成分的新组合。而打散重组就是这样一种组合方式，它将已有的所有视觉元素解构，按照设计者的意图切断，重新排列构成。但这种构成不是单纯的元素罗

列，而是有意识地加以组合、配置，通过重组来创造自己未知的形象。具体表现形式有同质切断构成、异质切断组合、散点组合和不同元素组合，如图5-5所示。

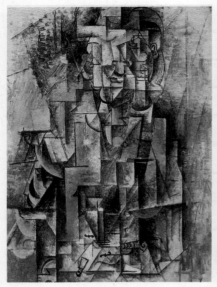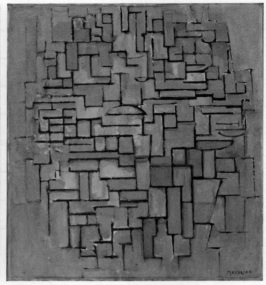

图 5-5　毕加索和蒙德里安运用打散重组的方法绘制的油画

▶ 5.2.1　打散重组的特点

　　打散从表面上来看是一种破坏，实质是一种提炼的方法。这种提炼是以了解结构和特征为前提，对原型进行分解，提炼出分解后的元素，并在分解过程中了解局部的变化对形态的影响。重组是将提炼的元素根据美的形式和需要重新组合构成新形象。自然的形象可以成为打散的原型。而抽象的自由形或几何形象经过分解重组后，可以产生层出不穷的新形象，如图5-6所示。

图 5-6　打散重组构成练习

▶ 5.2.2　打散重组的方法

　　提炼元素是分解原型的关键，也就是如何分解的技巧，分解时必须了解原型的特征，使分解后的元素保留其原型的主要特征。要注意重组元素的大小、曲直和颜色深浅，不要把形状打

得过散，若细小的形象过多，会不利于构图。注重重组元素之间的对比与调和，特别是抽象的自由形状，更要注意协调统一。毕加索的这幅油画作品《鸽子与青豆》，作者将表象打散后重新组合，目的是捕捉更深层次的意象，如图 5-7 所示。

图 5-7　毕加索作品《鸽子与青豆》

▶▶ 5.2.3　打散重组在设计中的应用

在平面设计中，通过对色彩、形状、质感等元素的打散和重组，设计师能够传达出强烈的视觉冲击和深刻的信息。而在数字媒体设计中，打散重组的思维更是无处不在，它通过交互设计、用户体验的不断优化，使得数字产品更加人性化和有趣，如图 5-8 ～图 5-11 所示。

图 5-8　文字的打散重组应用

图 5-9　花纹的打散重组应用

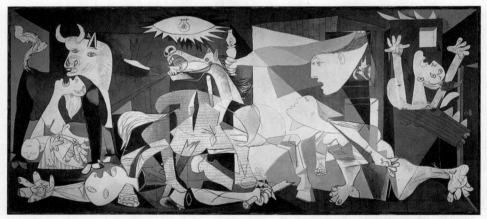

图 5-10　大师作品中的打散重组应用《格尔尼卡》

图 5-11　装饰画中的打散重组应用

5.3 渐变构成

渐变是一种规律性很强的现象，这种现象运用在视觉设计中能产生渐变形式，就是在一定秩序中将基本形有规律地递增和递减，或是将形由此及彼逐渐转化，比起重复的统一性，渐变能够呈现出阶段性变化的美，更有生气，如图 5-12 所示。

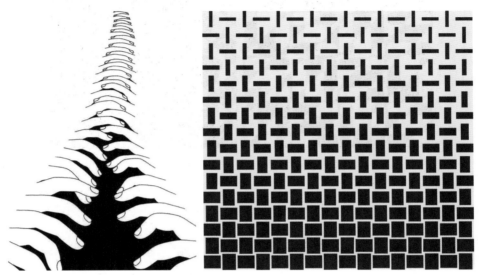

图 5-12　渐变构成

▶▶ 5.3.1　渐变构成的方式

一切具有形状的视觉元素均可进行渐变，下面介绍几种常用的渐变构成。

1. 方向渐变

方向渐变的含义是基本形不变，方向随着迭代次数进行有规律的变换，如图 5-13 所示。

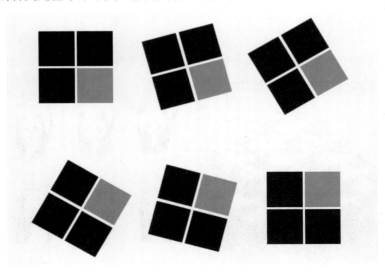

图 5-13　方向渐变

2. 位置渐变

位置渐变是指在作用性骨格中，按秩序发生位移。超出骨格外的部分将被切除，如图 5-14 所示。

图 5-14 位置渐变

3. 大小渐变

大小渐变是指基本形在编排中具有由小到大或由大到小的渐变过程，如图 5-15 所示。

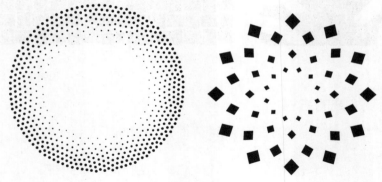

图 5-15 大小渐变

4. 形状渐变

形状渐变是指将一种形状渐变为另一种形状，将会产生特殊的渐变效果，如图 5-16 所示。

图 5-16 形状渐变

5. 颜色渐变

颜色渐变就像在调色盘中进行调色一样，可以让画面显得更顺畅，如图 5-17 所示。

图 5-17 颜色渐变

6. 明度渐变

明度渐变是指根据画面的亮度自然过渡，产生明暗过渡效果，在图像制作时经常会用到，如图 5-18 所示。

图 5-18 明度渐变

▶▶ 5.3.2 渐变构成在设计中的应用

渐变不受自然规律的限制，可以无限任意地变动，因此这种构成方式很容易被人接受，它在设计中能够使画面中的形与形之间变动自如；可以将渐变后的形象放在同一画面上，引起人们的欣赏兴趣；两个形体的相撞距离较大，经渐变后能逐渐调和，如图 5-19 ～图 5-22 所示。

图 5-19 渐变在 Logo 制作中的应用

图 5-20　渐变在商业海报中的应用

图 5-21　渐变在建筑设计中的应用

图 5-22　渐变在陈列设计中的应用

5.4　发射构成

发射是一种很常见的自然现象，如盛开的花朵、阳光发射、炸弹爆炸、绽放的烟花、教堂的屋顶等。通过观察这些发射现象，可以发现一个共同点，就是发射具有方向的规律性，发射的中心为最重要的视觉中心点，所有的形象或向中心集中、聚拢，或向外散发，呈现很强的运动趋势，有强烈的视觉效果。

在平面构成中，发射构成是表现动感画面的一种有效方法，发射中心与方向的变化构成不同的图形，表现多方的对称性，能够呈现出特殊的视觉效果，如图 5-23 所示。

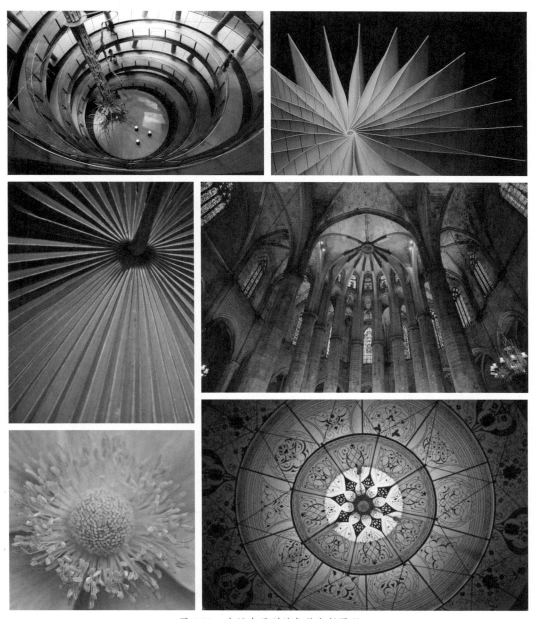

图 5-23　生活中遇到的各种发射图形

▶ 5.4.1 发射构成的概念

发射构成是指基本形或骨格单位围绕一个共同的中心点向外散发或向内集中。发射中常常包含重复和渐变的形式，所以，有时发射构成也可以看成是一种特殊的重复或者特殊的渐变。

▶ 5.4.2 发射骨格的构成因素

发射骨格的构成因素有两个方面：发射点和发射线，也就是发射中心和骨格线。发射点即发射中心，也就是焦点所在。一幅发射构成作品，它的发射点可以是一个或多个；可以是明显的，也可以是隐晦的；可以在画面内，也可以在画面外；可以是大的，也可以是小的；可以是动的，也可以是静的。

发射线也就是骨格线，它有方向（离心、向心或同心）和线质（直线、折线或曲线）的区别，如图 5-24 所示。

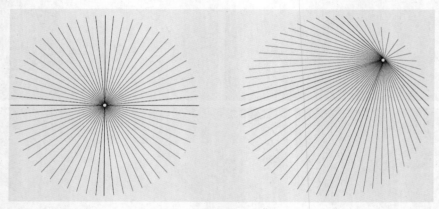

图 5-24　不同的发射中心

▶ 5.4.3 发射构成的形式

根据发射线方向的不同，发射构成可以分为多种类型。但是在实际应用设计中，各种类型往往互相兼用、互相协助、互相穿插。总的来说，发射的形式分为离心式、向心式、同心式和多心式，如图 5-25 ～图 5-28 所示。

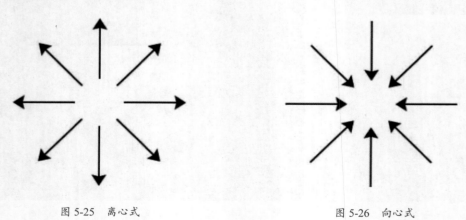

图 5-25　离心式　　　　　　　　　　　图 5-26　向心式

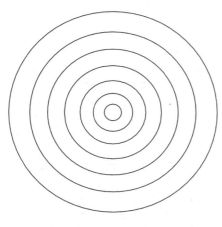

图 5-27　同心式

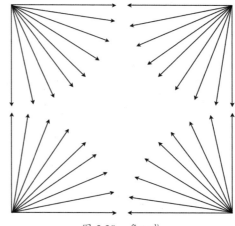

图 5-28　多心式

1. 离心式

离心式的基本形由中心向外扩散，发射点一般在画面的中心，有向外运动的感觉，是运用较多的一种发射形式。

由于基本形的不同，有直线发射和曲线发射等不同的表现形式。直线发射就是从发射中心以直线向外发射、扩散的过程。其中包括单纯性构成和复合构成。直线发射呈现出直线所具有的情感特征，其射线使人感觉到强而有力，有闪电的效果。曲线发射由于发射线方向的渐次变化，能表现出曲线所具有的情感特征，线的变化使人感到柔和而变化多样，并且还有一种运动效果，如图 5-29 和图 5-30 所示。

图 5-29　直线发射

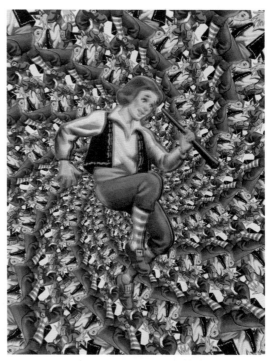

图 5-30　曲线发射

2. 向心式

向心式是与离心式方向相反的发射形式，其基本形由四周向中心归拢，形成发射点在画面外的效果，使画面产生了变幻莫测的发射式的视觉效果，空间感极强，如图 5-31 所示。

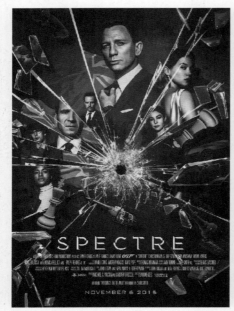

图 5-31　向心式构成海报

3. 同心式

同心式的基本形层层环绕一个中心，每层基本形的数量不断增加，形成实际上是扩大的结构扩散的形式，如图 5-32 所示。

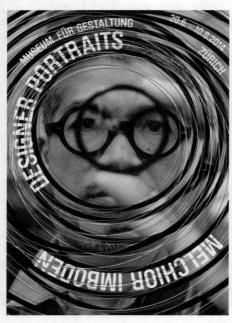

图 5-32　同心式构成海报

4. 多心式

多心式的基本形以多个中心为发射点，形成丰富的发射集团。这种构成效果具有明显的起伏状，空间感也很强，使作品具有明确的节奏感和韵律感，如图 5-33 所示。

图 5-33　多心式构成海报

▶ 5.4.4　发射骨格与基本形的关系

1. 在发射骨格内纳入基本形

将基本形纳入发射骨格内，采用有作用骨格和无作用骨格均可，但基本形元素排列必须清晰有序。

2.利用发射骨格引导辅助线构筑基本形

使基本形融于发射骨格中，突出发射骨格的造型特征。辅助线可在骨格单位中勾画，也可以是某种规律性骨格（如重复、渐变）与发射骨格叠加、分割而成。

3.以骨格线或骨格单位自身为基本形

基本形即发射骨格自身，无须纳入基本形或其他元素，完全突出发射骨格自身。这种骨格简单而有力。

▶▶ 5.4.5 发射构成在设计中的应用

发射构成在生活中，经常能够见到。发射有两个显著的特征，其一，发射具有很强的聚焦，这个焦点通常位于画面的中央；其二，发射有一种深邃的空间感和光学的动感，使所有的图形向中心集中或由中心向四周扩散，如图5-34～图5-39所示。

图 5-34　发射构成在 Logo 设计中的应用

图 5-35　发射构成在建筑设计中的应用

图 5-36　发射构成在摄影构图中的应用

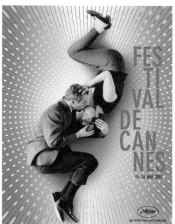

图 5-37　发射构成在版式设计中的应用

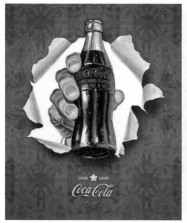
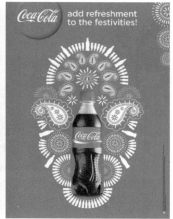
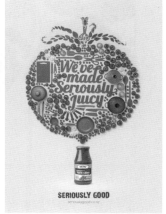

图 5-38　发射构成在广告设计中的应用

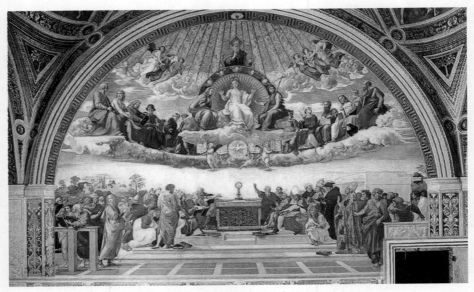

图 5-39　发射构成在绘画中的应用

5.5　对比构成

　　对比是构成设计中最重要的原理之一，有着较强的实用性。对比的形式法则被广泛运用于各类设计中，特别是平面设计领域。从广告、海报、书籍排版、包装印刷到标志设计、网页等的图文版式、色彩搭配，无一不涉及对比构成的原理和形式，如图 5-40 所示。

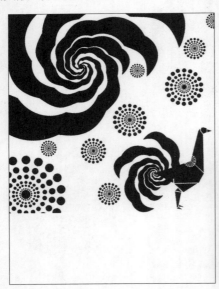

图 5-40　对比构成的应用

　　生活中的一切都充满着对比，如高和低、黑和白、胖和瘦、亮和暗等。两个相对的因素是始终存在的，并且是矛盾的，没有对比就没有差异。

5.5.1　对比构成的概念

对比构成是指互为相反的东西，同时设置在一起所产生的现象，使彼此双方的特点更加鲜明而形成的一种构成形式。它是依据自身的大小、疏密、虚实、肌理等对比因素进行构成的。

对比是比较自由的一种构成形式，几乎所有的元素都可以作为对比的因素。它没有固定的骨格线限制，也可以从基本形的任意方面入手对比。任何基本形与骨格都可以发生对比。但需要注意的是，要在对比中找到它们之间的协调性，形与形之间要互相渗透，或基本形之间能够形成一定的渐变过程。无论具象形还是抽象形，只要处于相应的状况，都可以形成对比的因素，也就是任何相反或相异的形状都可以形成对比，如图 5-41 所示。

图 5-41　正负形对比

5.5.2　对比构成的主要形式

对比构成的形式有虚实对比、聚散对比、空间对比、大小对比、方向对比等。下面针对主要的对比形式进行简要说明。

1. 虚实对比

对比有利于突出画面的主体，虚实是通过基本形与基本形之间的对比体现出来的，没有绝对的虚实对比之分，比如基本形的模糊和清晰的对比、形体大小的对比、黑白灰的对比等。在使用过程中，要注意整体画面的重点，体现虚实基本形的相互映衬关系，如图 5-42 所示。

图 5-42　虚实对比

2. 聚散对比

聚散对比也称疏密对比，与空间对比有着密切关联。既体现了空间与形象的关系，也包含了形象与形象之间的关系。密集的图形与松散的空间所形成的对比关系，是版面设计中必须处

理的关系之一。

密集是聚散对比的特殊表现形式，要处理和安排好密集的形象与松散的空间之间的关系，应该注意以下几点。

（1）形象聚集时要有主要的密集点和次要的密集点，即第三层次的密集。这有利于控制版面的主次和虚实，使其层次分明。

（2）在主要密集点和次要密集点之间应有过渡的形象，即要有一定的联系，使密集点之间不孤立，使形象之间有一定的呼应，形成虚与实、松与紧的对比关系。

（3）要调整密集形象的动势，使其形成一定的节奏和韵律。

（4）必须注意密集图形的整体统一性，同时又要使密集图形相互有穿插变化，调整好版面的平衡关系，如图 5-43 所示。

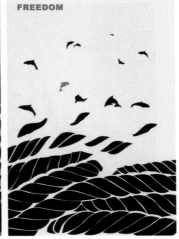

图 5-43　聚散对比

3. 空间对比

虚拟与现实空间的对比就是图和地的空间对比，平面中的正负形、图和地、远和近及前后感所产生的对比，如图 5-44 所示。

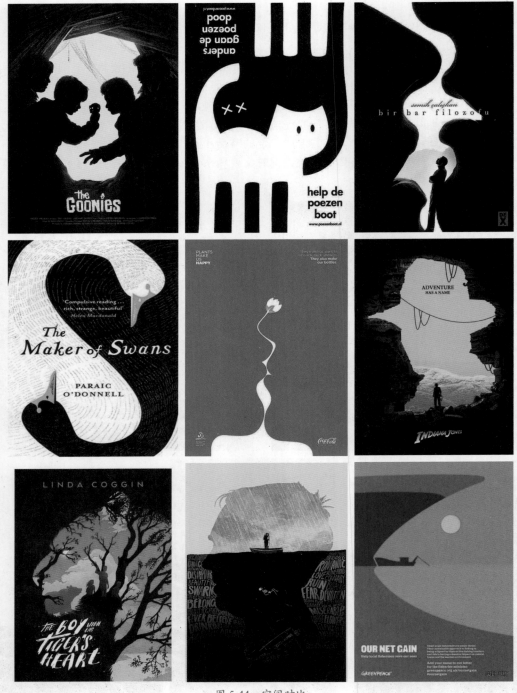

图 5-44　空间对比

4. 大小对比

　　大小对比是指形状大小之间的对比，主要涉及形象与形象之间的关系，这种对比关系比较容易表现出版面的主次关系。在设计中常常将主要内容和比较突出的形象处理得大一些，次要形象小一些，以此来衬托主要形象。有时为了取得突出效果，还会有意拉开悬殊大小，用过大

的形象来衬托小形象，使小形象成为视觉中心。大小对比还体现了远近，即近者为大，远者为小，如图 5-45 所示。

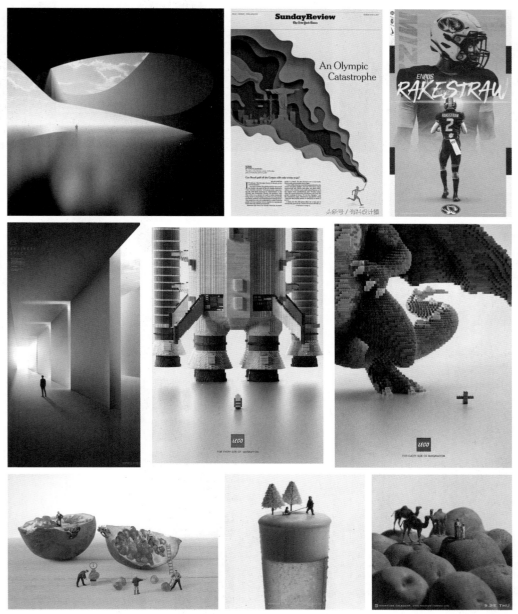

图 5-45　大小对比

▶ 5.5.3　对比构成在设计中的应用

对比构成的形式非常多，设计方式也比较自由，如形状对比、大小对比、位置对比、方向对比、肌理对比、色彩对比、空间对比、聚散对比和虚实对比等。在前面的章节中已对主要的对比方式进行了罗列，下面针对对比构成在现实生活与工作中的应用进行展示，如图 5-46 ～图 5-51 所示。

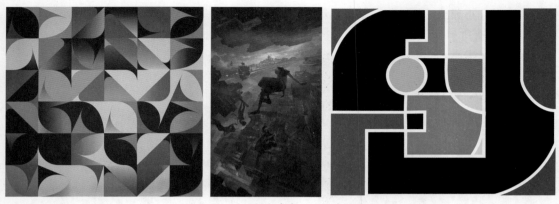

图 5-46　对比构成在色彩设计中的应用

图 5-47　对比构成在 Logo 设计中的应用

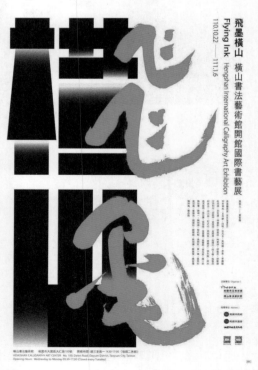

图 5-48　对比构成在字体设计中的应用

图 5-49　对比构成在产品广告中的应用

图 5-50　对比构成在海报设计中的应用

图 5-51　对比构成在版式设计中的应用

5.6　特异构成

特异是相对的，是在保证整体规律的情况下，小部分与整体秩序不和，但又与规律不失联系。特异的程度可大可小，特异的现象在自然形态中也是普遍存在的，例如一枝独秀就是一种特异的现象。

▶ 5.6.1　特异构成的概念

特异在平面设计中有着重要的位置，要打破一般规律，可以采用特异的方法，它容易引起人们的心理反应。例如特大、特小、独特、异常等现象，会刺激视觉，让人振奋、震惊、质疑。

在规律性骨格和基本形的构成中，变异其中个别骨格或基本形的特征，以突破规律的单调感，使其形成鲜明反差，造成动感，增加趣味，即为特异构成，如图 5-52 所示。

图 5-52　特异构成的表现

5.6.2　基本形的特异构成

在重复形式、渐变形式的基础上进行突破或变异，大部分基本形都保持着一种规律，一小部分违反了规律或者秩序，这一小部分就是特异基本形，它能成为视觉中心。特异基本形应集中在一定的空间内。

1. 规律转移

特异基本形彼此之间形成一种新的规律，与原来整体规律的基本形有机地排列在一起，称为规律转移的变异。基本形规律的转移无论从形状、大小、方向、位置等方面进行均可，只是有一点必须注意，转移规律丢的部分一定要少于原来整体规律的部分，并且彼此之间要有联系。规律转移中的位置变异要求基本形在位置上加以变化，以形成变异的构成。

形状特异：是指以一种基本形为主进行规律性重复，而个别基本形在形象上发生变异。基本形在形象上的特异，能增加形象的趣味性，使形象更加丰富，并形成衬托关系。特异形在数量上要少一些，甚至只有一个，这样才能形成焦点，产生强烈的视觉效果。

色彩变异：是指在基本形排列的大小、形状、位置、方向都一样的基础上，在色彩上进行变化，形成色彩突变的视觉效果。

2. 规律突破

这种变异的方法是指变异的基本形之间没有新的规律产生，无论基本形的形状、大小、位置、方向等各方面都没有自身规律，但是它又融于整体规律之中，这就是规律突破。规律突破的部分应越少越好，如图 5-53 所示。

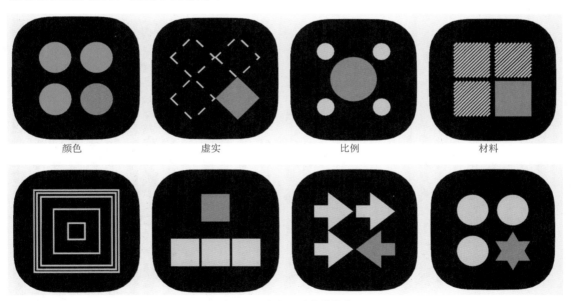

图 5-53　基本形的特异构成

5.6.3　特异构成在设计中的应用

特异在设计中是一个不错的创意，往往能起到画龙点睛和加强关注点的效果。这种构成方法主要是对形象进行整理和概括，夸张其典型性格，提高装饰效果。另外，还可以根据画面的视觉效果将形象的部分进行切割，重新拼贴。特异还可以像哈哈镜一样，采用压缩、拉长、扭

曲形象或局部夸张手段来设计画面，能够产生意想不到的效果，如图 5-54 ～图 5-56 所示。

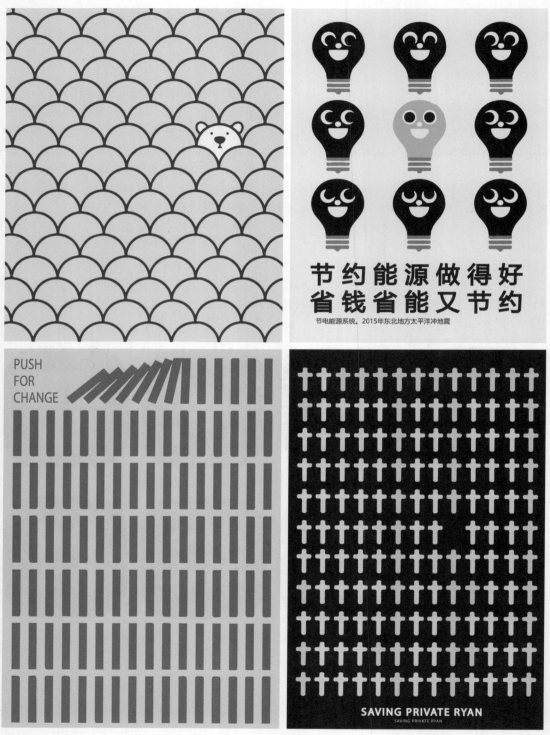

图 5-54　特异构成在招贴画中的应用

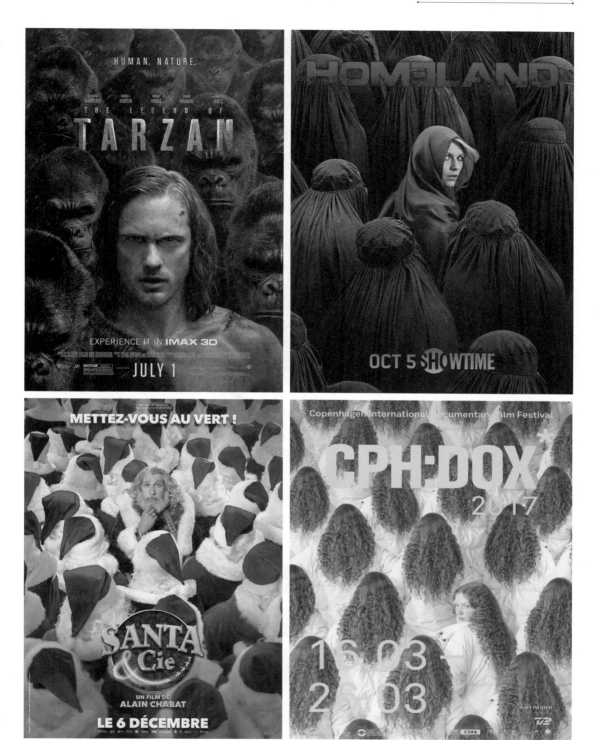

图 5-55　特异构成在电影海报中的应用

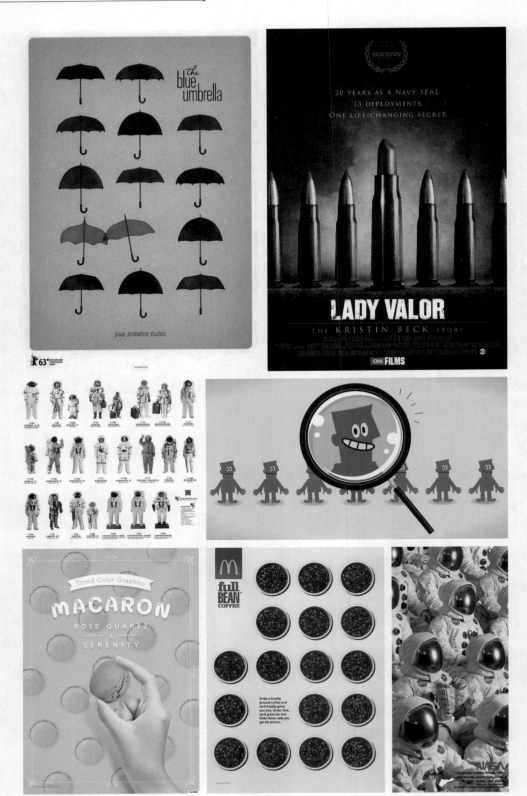

图 5-56　特异构成在产品广告中的应用